삶이 사랑한 예술

삶이 사랑한 예술

초 판 1쇄 2023년 03월 15일

지은이 안지언
펴낸이 류종렬

펴낸곳 미다스북스
총괄실장 명상완
책임편집 이다경
책임진행 김가영, 신은서, 임종익, 박유진

등록 2001년 3월 21일 제2001-000040호
주소 서울시 마포구 양화로 133 서교타워 711호
전화 02) 322-7802~3
팩스 02) 6007-1845
블로그 http://blog.naver.com/midasbooks
전자주소 midasbooks@hanmail.net
페이스북 https://www.facebook.com/midasbooks425
인스타그램 https://www.instagram/midasbooks

© 안지언, 미다스북스 2023, *Printed in Korea.*

ISBN 979-11-6910-178-3 03600

값 18,000원

미다스북스는 다음세대에게 필요한 지혜와 교양을 생각합니다.

호모 헌드레드 시대, 예술은 얼마나 인간을 다채롭게 하는가?

삶이 사랑한 예술

안지언 지음

미다스북스

추천사

서울대학교 사회학과 교수, 서울대 사회발전연구소 소장 **김석호**

저자가 2010년경 연구실을 찾아와 대학원에서 함께 공부하고 싶다고 조를 때 보여 준 호기심으로 가득한 눈을 잊을 수 없다. 저자는 그 눈으로 예술 교육의 무한한 즐거움을 발굴하여, 거기에서 깨달은 즐거움을 다른 사람과 함께 누리려고 노력해 왔다. 인간 모두가 창의적 습관과 예술성을 지닌 존재이고, 예술성 계발과 유지를 위해 예술 교육이 중요한 역할을 한다는 저자의 말에 동의한다. 하지만 예술 교육이 시민적 덕목을 촉진하는 효과가 아무리 크다 하더라도 저자의 맑은 눈이 가진 설득력에는 미치지 못할 것이다. 저자의 진심과 따뜻한 마음이 먼저 느껴져 즐거웠다. 이 책은 그런 책이다.

노원구 마을협력강사, 지역문화매개자 **김진경**

어떤 말을 적기보다 먼저 이 책의 타이틀이 주는 감동을 얘기하고 싶다. 문화예술교육에 몸담고 있는 1인으로서 어떻게 하면 현장에서 만나

는 아이들에게 예술이 멀지 않은 것임을 알려 줄까 늘 고민하고 있던 차에 이 책을 만났다. QR코드를 적극 활용한다면 다큐멘터리를 보는 느낌까지 받을 수 있었다. '문화예술'이라는 포괄적이고 모호해 보일 수 있는 개념을 저자의 현장 경험과 지식을 바탕으로 명료하게 정리해 준 '문화예술의 바이블'이라고 감히 말할 수 있을 것 같다.

숙명여자대학교 교육대학원 미술교육전공 교수, 화가 김향미

생애주기 모든 순간순간, 우리 삶의 일부가 되어 아름답고 즐거운 자극으로 스며드는 예술. 그렇기에 우리 삶이 예술을 왜 사랑하고 즐겨야 하는지를 담백한 논조로, 그러면서도 설득력 있게 납득시켜 주는 논리가 참으로 가치롭게 느껴지는 글이다.

숭실대학교 기독교학과 교수 김회권

대다수 사람들은 생계노동과 이윤과 이익을 추구하는 노동에 매몰되어 세월이 갈수록 피폐해진다. 이런 생존과 이윤을 위한 노동 몰입은 인생 자체를 공허하고 고립되게 만든다. 이런 소진적인 노동 혹사에서 인간을 구원하는 탈출구가 예술이자 유희적 놀이이다. 이 책은 놀이와 예술활동 및 예술향유활동이 얼마나 중요한가를 설득하는 책이다. 저자는

나이 듦과 쇠락의 행로를 걸어가는 사람들에게도 예술과 놀이가 여전히 영혼을 소생시키는 역할을 수행할 수 있는 가능성을 성찰한다. 독자들이 부디 이 책을 통해 예술과 놀이의 가치를 재발견하여 더욱 풍성한 삶을 누릴 수 있기를 기대한다.

동덕여자대학교 방송연예과 교수, 연극치료사 마수현

요람에서 무덤까지 우리 삶의 일부인 문화예술을 사랑하는 많은 시민들과 관련 종사자라면 읽어야 하는 필독서! 책을 통해 생애주기 문화예술을 이해하고 현장전문가들의 생생한 경험담을 들으면서 문화예술의 힘을 느껴보길 바란다.

순천향대학교 명예교수, 연출가 오세곤

쉽게 술술 읽힌다. 예술은 멀리 있지 않다. 예술은 높이 있지 않다. 예술은 손만 뻗으면 닿는 우리 둘레에도 있고, 바로 우리 안에도 있다. 따라서 예술이 곧 삶이고 삶이 곧 예술이다. 그런 예술을 이야기할 때 글이 어려워선 안 된다는 따스한 배려가 느껴지는 책이다. 예술이 우리에게 어떤 힘을 주는지, 어떻게 삶에 의미와 가치를 부여하는지, 어떻게 삶을 멋지게 만드는지, 그래서 어떻게 살맛이 나게 하는지 알려 주는 책이다.

또한 누구나 맘만 먹으면 언제든 찾을 수 있고 만날 수 있고 즐길 수 있으니 당장 예술의 길로 들어서라고 용기를 북돋아 주는 책이다. 무엇보다도 저자 스스로 문화예술교육을 실행하고 연구하면서 느끼고 찾아낸 사람과 삶과 예술에 대한 깊은 사랑과 이해가 가득 담긴 책이다.

영국 켄트대학교 조직론 교수, 서울 창의도시포럼 대표 **이수희**

이 책은 인간의 삶 속에 스며든 예술 세계를 생애주기적 관점에서 보여주는 마음이 따뜻해지는 책이다. 예술교육, 예술경영, 문화예술정책 전공–관계자뿐만 아니라 일반 독자들에게도 도움이 되는 지식과 통찰을 담고 있다.

우리의 일상이 예술이 될 수 있을까? 예술적인 삶이란 과연 무엇일까? 일상의 모든 순간을 예술적이라고 할 수 없지만, 일상 중에서 예술적 순간은 분명히 있다. 우린 때론 '와~ 예술이다', '예술적인데?'라는 말을 사용하곤 한다. 그것은 바로 일상적 찰나에서 '아름다움'을 마주할 때 하는 말이다.

실제로 사람은 행복에 대해 끊임없이 상고하고, 또 행복한 삶을 위해 노력한다. 저마다의 행복은 다르지만 자신이 생각하는 행복을 위해 살아간다. 그런데 재미난 사실은 우리가 아름다움과 교감할 때 굉장한 행복을 느끼고, 행복을 얻는다는 점이다. 그렇다면 이 아름다움의 실체는 무엇인가?

예술은 그간 아름다움의 영역, 고귀한 영역, 특별한 영역으로 취급되어져 왔다. 그래서 예술이란 많은 사람들이 일상에서 누리는 것이라기보다 특별한 사람들이 특별하게 경험하는 것으로 인식되어 왔다. 그도 그

럴 것이 예술이 가지고 있는 특성 중 사치재라는 부분이 이와 같이 인식될 수밖에 없다. 삶의 1차 요소인 의·식·주와 달리 삶의 질을 결정하는 2차적 요소로 교육·의료·보건·문화예술의 영역에서도 문화예술은 차선책이었다. 다른 것이 갖춰진 이후에 찾게 되는 차선의 영역이었던 것이다. 그런데 최근 '문화예술'과 '일상'이 만나 누구나 삶에서 아름다운 교감과 일상에서의 문화예술을 누리는 것에 대한 가치를 주목하고 있다.

기존의 '아름다움'이 '美'의 영역이었다면 문화예술과 일상이라는 가치가 만나 인간 삶의 다양한 희·노·애·락 등의 정서와 인간의 복잡다단한 삶의 양식이 예술로 인정되며, 모든 인간은 예술적 삶과 창의적 삶을 살아갈 수 있는 내재성과 힘을 가지고 있는 것이다.

특별히 인류사가 점점 호모 헌드레드 시대; 100세 시대가 되면서 오래 사는 것이 괴로움이 아닌 의미 있는 삶이 되었다. 이에 일상에서 예술적 삶을 누리는 것이 한 개인의 삶뿐만 아니라 사회공동체적으로도 탄력성과 리듬감을 제공하는 양식이 되었다.

그 중 한국은 초고속 노령화 사회로 진입하면서 한 일생을 어떻게 창의적으로 설계하고 운영해 나가는지가 개인적으로도 사회적 차원으로도 중요시되고 있다. 이러한 현실 가운데 문화예술은 어떤 역할과 도움을 줄 수 있으며, 어떠한 가치를 전달할 수 있는지 함께 고민해보고자 한다.

돌쟁이 아이의 *끄적거린* 낙서부터 초고령 노인분들이 만들어 낸 리듬의 춤선에 이르기까지 신이 인간에게 준 창의력을 통해 자신의 나이와 몸에 맞게 발휘하는 예술활동이야말로 가장 아름답고 찬란한 삶의 양식이지 않은가?

나 역시 순수예술을 전공하고, 예술학 석 · 박사를 공부하며 이론이 아닌 현장에서 인간의 창의력을 '예술'이라는 매개로 도왔다. 또 그들에게 '매개자'가 되어 그들이 창의성을 발휘하도록 도울 때 '정말 예술적인 삶을 사는구나!'라는 생각을 하게 된다.

삶에 예술이 스며들어, 찰나의 아름다움을 확장해 나가는 것.
그리고 그 아름다움이 삶과 공존하는 것.
다양한 생애주기의 사람들이 다양한 예술경험을 통해 일상의 아름다움을 어떻게 만들어가는지 사례들을 정리하고 소개하고자 한다.

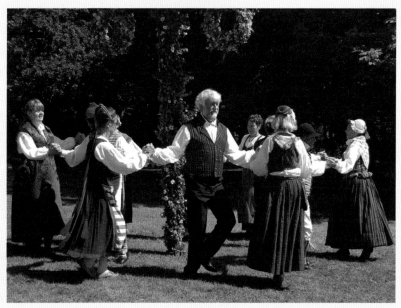

<모두가 예술가>

3장
삶이 사랑한 예술(생애주기와 예술경험)

※ 일러두기 : 본문 중간 중간 삽입된 QR코드를 통해 내용의 깊은 이해를 돕기 위한 자료와 영상을 만나실 수 있습니다.

이 책을 덮을 때

인간을 모두가 창의적 습관과 예술성을 지닌 존재로 인식하며,

호모 헌드레드 시대, 생애주기를 거치는 우리네 삶에

예술이 주는 다채로움과 삶이 주는 예술적 나이듦(becoming)에 대해

분투하고 누리길 기대해본다.

삶, 아름다움과의 교감

1. 예술의 출발

 '예술'이라는 개념에 대하여 살펴보면, 그것은 원래 그리스어 테크네(techne)와 라틴어 아르스(ars)처럼 어떤 물건을 제작하는 기술을 의미하였다. 그러나 그것은 아름다움을 형성시키는 인간의 창조활동을 가리키는 것으로 의미가 변화하였고, 오늘날에도 일반적으로는 이런 의미로서 사용되고 있다. 예술은 자연과 진리를 재현하는 활동이며 어떤 다른 목적에 유용하게 봉사하는 수단적인 것이 아니라 그것 자체가 목적이 되는 것이라고 상식적으로 이해해 왔다.

 그러나 사회의 변화에 따라, 그리고 그것 자체의 창의적이고 실험적인 성격에 따라 예술은 스스로의 범위를 점점 확장시켜 왔다. 특히 오늘날

에는 멀티미디어 등 새로운 매체들의 활용 폭이 확대되면서 예술과 예술이 아닌 것의 경계가 급격히 모호해지는 현상이 나타나게 되었다. 이런 현상은 예술만의 독자성이나 자율성이 있다는 근대[1] 의 지배적 사고방식이 반성되도록 만들고 있다. 포스트모던[2] 이후에는 예술에 대해 초월적 고유성을 부여하는 것 말고도 다르게 접근하는 방식이 있을 수 있다는 견해가 강하게 나타난다. 점점 예술이 특정한 사람들에게만 독점되는 것이 아니라 생활 일반의 여러 측면과 자연스럽게 융화되고 일상 속에 배어들며 일상을 통해 발현되도록 하겠다는 운동과 시대적 요구들이 나타났다.

더불어 이와 같은 움직임 속 예술과 동시에 우리가 주목해야 할 단어는 '문화'인데, 예술은 때론 문화와 혼용해서 사용하기도 하지만 엄연히 구분되어 사용되기도 한다. 그렇다면 과연 일상적으로 많이 사용하는 이 '문화'라는 단어의 기원은 무엇인가?

우선, '문화'라는 개념에 대하여 살펴보면, 그것은 라틴어에서 '가꾸다, 경작하다.'라는 뜻을 가진 콜레레(colere)를 어원으로 하여 처음에는 주로 농작물 같은 것에 사용되다가 인간에게까지 적용된 말이다. 그리고 이제

1) 근대는 서양 역사상의 시대구분이다. 근세 다음이며, 현대 전이다. 근대의 시작에 대해서는 적지 않은 의견이 존재하지만 일반적으로 산업혁명 이후인 18,19세기부터라고 본다.
2) 탈근대주의로도 부르는 포스트모던은 근대주의로부터 벗어난 서양의 사회, 문화, 예술의 총체적 운동이다. 근대의 이성중심에 대한 근본적 회의를 내포하는 사상적 경향과 시대의 총칭이다.

‘문화’는 보통 좁은 의미의 문화와 넓은 의미의 문화로 개념이 구분되고 있다.

　좁은 의미로서 ‘문화’를 말할 때, 그것은 인간의 고상한 정신적 활동이나 그런 활동의 산물 같은 것을 의미한다. 그리고 인간이 정신적으로나 물질적으로 진보된 상태나, 세련되고 교양 있는 모습을 가리키기도 한다. 우리나라에서는 이런 의미의 ‘문화’가 매우 큰 사회적 중요성을 가져왔다. 삼일운동과 그 이후인 1920년대 무렵부터는 ‘문화’라는 말이 ‘근대화’의 의미로서 자주 쓰이면서 단순한 물질문명의 발전만이 아닌 고상하고 풍요로운 정신을 가진 근대화가 사회적 이상이 되어왔다. 백범 김구가 ‘내가 원하는 우리나라’를 이야기하면서 “오직 한없이 가지고 싶은 것은 높은 문화의 힘이다.”라고 염원했던 사실은 우리 사회에서 문화가 어떤 의의를 가진 말이었는지를 알게 한다. 이처럼 좁은 의미에서의 문화는 ‘문화인’, ‘문화생활’, ‘문화 발전’ 같은 말들에서 보이듯이 여전히 우리가 동경하는 대상이 되고 있다. ‘문화예술’은 이러한 사회적 이상을 실현하고 우리 시대의 인간이 고양된 문화적 상태에 도달할 수 있도록 하는 하나의 효과적인 수단으로 활용될 수 있다는 점에서 그동안 존재의 필요성이 강조되었고, 혼용되기도 한다.

　넓은 의미로서 ‘문화’를 말할 때, 그것은 어떤 인간 집단 안에서 공통적

으로 나타나는 가치 또는 독특한 행동 양식과 사고방식 등의, '삶의 양식'을 의미한다. 예를 들면 '전통 문화', '청소년 문화', '대중문화', '인터넷 문화' 같은 말들은 이런 용법을 나타내고 있다. 이처럼 넓은 의미의 문화는 주로 사회학이나 인류학적 관점에서 인간을 이해할 때 사용되는 말이라고 하겠다. 삶의 모습이 다양해지고 사회의 변화가 빨라질수록, 개인이 자신에게 익숙하지 않은 삶의 양식들을 경험하고 그것들에 속한 사람들과 소통해야 할 필요성은 점점 커지게 되었다. 그리하여 오늘날 광의의 문화에 대한 관심과 이해의 중요성은 그 어느 때보다도 강조되고 있으며, '문화예술'은 우리 시대가 요구하는 광의의 '문화'에 대한 이해를 증진시키는 데 매우 유용한 도구가 될 수 있을 것이라는 점에서도 사회적 기대감과 함께 필요성을 강조해 왔다.

이런 '예술'과 '문화'의 어원과 함께 근래의 생활양식과 더불어 문화예술의 가치가 새롭게 조명되어 구태의연함을 벗고 우리 시대에 알맞은 보다 특별한 개념을 가지기를 원하고 있다.

2. 예술은 무엇일까?

　예술이란 인간의 생활양식 및 정신적·육체적인 가치를 어떠한 양식을 빌려서 의식적으로 표현하는 것으로, 표현 활동의 아름다움을 창조한다(거창문화예술교육지원센터, 2008). 또한 예술은 미학·철학적 논의로부터 출발하였다. 학술적으로 고대 아리스토텔레스부터 현재까지 많은 예술 사회학자들은 예술은 시대적·역사적 산물이면서 정신적 사회생활과도 밀접하게 연관되어 있기 때문에 예술을 사회와 분리해서 논의할 수가 없다고 주장해 왔다. 그렇다면 이러한 논지에 따라 우리는 w. 타타르키비츠(W. Tatarloewicz, 1986)의 저서 『예술개념의 역사』를 수정·보완함으로써 예술이란 무엇인지 일목요연하게 그려 볼 수 있을 것이다.

1) 초기의 예술개념

앞서 살펴봤듯이 '예술(art)'이란 말은 '아르스(ars)'에서 유래되었다. 이 아르스는 그리스어 '테크네(techne)'를 직역한 것이다. 그리스 때의 테크네는 로마와 중세에 이어 르네상스 초창기에도 쓰였던 아르스라는 용어를 중심으로 물품, 가옥, 침대, 옷가지, 조각상, 선반 등과 같은 일상에 필요한 소품들을 창조적으로 만들어 내는 솜씨를 의미했다. 기술과 예술을 분리하기보다는 오히려 정신적인 노고만 요구되는지 아니면 육체적인 노고도 요구되는지에 따라 훌륭한 기술과 범상한 기술로 분류하였다 (w. 타타르키비츠, 1986, 『예술개념의 역사』, 27p).

<예술과도 같은 장인의 솜씨>

〈장인정신으로 만들어 작품이 된 케이크〉

중세 때는 종교를 중심으로 신이란 절대적 존재의 세계관에 따라 인간 세계가 움직이고 활동했다. 이에 예술은 자율적인 분야로 이해되면서 문법, 수사학, 논리학, 산술학, 기하학, 천문학, 음악을 과학적이라고 해석하였다. 이러한 중세 때의 일곱 가지 과학기술분류에서 예술은 효용성이라는 가치에 부합되고, 그림과 조각은 부수적인 것으로 가늠되었다. 이에 오늘날 우리가 '예술'로 지칭하는 것이 중세에는 유용과 효용성의 측면에서 예술이 아닌 기술로 불리며 예술 행위 그 자체가 중요시되지 못했다.

2) 근대의 예술개념

이러한 가운데 고대[3]에 성립된 예술개념의 체계는 인간의 가치가 격상된 르네상스 시기에도 통용되며 근대에 이르기까지 지속되었는데, 예술사에 큰 역사적 변곡점이 그려지게 된다. 먼저 공예와 과학이 예술의 범위에 들다가 공예와 과학이 분리됨에 따라 예술로 남게 된 것들이 긴밀한 단일체를 이루게 되었다. 이와 동시에 솜씨, 기능, 인간적 산물로 이뤄진 별도의 부류를 형성하게 된 것이다(w. 타타르키비츠, 1986, 『예술개념의 역사』, 30p).

고대~중세 후기 전 상업과 산업이 전 세계적으로 융성했던 시기에서

3) 고대는 서양의 역사 시대의 구분이며 역사·정치학적 관점에 따라 여러 설이 있지만 서로마 제국의 멸망 연도까지인 (~476년)으로 보는 것이 일반적이다.

중세 후기부터 산업이 쇠퇴하며, 어려워진 경제 상황에 미술품을 중심으로 한 예술품은 자본투자의 대상이 되기도 했다.

고대의 공연예술/시간예술(Performing Arts)을 중심으로 한 예술사에서 중세 후기부터 르네상스 시기 이후 시각예술(Fine Arts)이 떠오르게 된 주요 이유이기도 하다.

그렇다면, 예술 장르의 큰 축인 공연예술/시간예술(Performing Arts)과 시각예술(Fine Arts)[4]은 어떤 점에서 공통적이고 어떤 점에서 차이가 있을까?

먼저 예술의 장르와 유형을 이야기하기 전, 인간의 어떤 본능이 예술이란 영역을 탄생시켰는지 주목할 필요가 있다. 우리는 그 본능과 의미를 통해 예술 장르를 만나보고자 한다.

3) 공연예술과 시각예술의 개념 그리고 스토리텔링(Storytelling)

스토리텔링은 우리말로 '이야기하다.'라는 뜻이다. 여기서 이야기는 어떤 사건 혹은 현상에 대해 일정한 줄거리를 갖고 있고, 처음과 끝이 존재하며 어떤 매체를 통해 흥미롭게 풀어내는 온갖 종류의 말이나 이미지, 글, 행위를 뜻한다.

4) 예술의 장르에 있어 시간적 구분으로 즉시성·현장성과도 같은 라이브(live)요소가 있는 예술 장르를 공연예술/시간예술로, 라이브요소에 무관한 장르를 시각예술로 조작적 정의를 하고자 한다.

인간은 모두 고도의 상상력을 바탕으로 각종 도구를 통해 허구(Fiction)를 창작한다. 자기만의 이야기를 만들고 그것을 대중과 함께 즐기고 소통하고 싶은 것이 인간의 본능이다. 그러면서 인간은 이러한 욕구와 함께 오늘날 문학, 음악, 무용, 연극, 영화, TV드라마, 그림, 조각, 판화, 컴퓨터 게임 등과 같은 온갖 서사 장르를 탄생시켰다.

스토리텔링의 기원은 생존을 위한 기억으로 과학적 정보가 없던 시절, 공동체 구성원들이 서로 위험이 되는 요소들을 이야기해 주고, 생존을 위한 정보를 교류하는 것이었다. 그러다 공동체와 부족의 탄생으로 공동체의 지속가능한 성장과 유지를 위해 율법과 춤, 노래, 문신으로 동족의 힘을 키우면서 인간은 기억의 전달자로서 이야기꾼이 된 것이다.

이는 인간이 이야기를 지배하고 싶은 욕구를 키워 나가며, 제의, 연극, 구전음악, 동물벽화, 설화, 민화 등을 통해 이야기를 기억하고, 전수하고, 박제하게 된다.

이러한 이야기 지배의 욕구로 탄생한 결과물이 금속활자라고 해도 과언이 아닐 것이다.

재미난 것은, 인류의 최초 대중매체가 무엇이냐는 점에 대해 여러 견해가 있지만 '극장'으로 보는 의견(이대영, 2018)이 굉장히 설득력 있다는 점이다.

기원전 1000년 전까지만 해도 인간은 부락별로 제의와 카니발(Canival: 오늘날 축제)을 통해 부족의 안녕을 기원했다. 교역이 활발해지며 도

시국가가 형성되자, 각 도시국가에는 전통적 규범과 풍습에 따라 법과 제도가 생겨났다. 많은 이들이 한곳에 모여 공동체가 함께 논할 이야기를 공지하고, 사건사고를 해결할 수 있는 광장이 필요했다. 그러다 광장보다 나은 시설이 필요했고, 그렇게 고안된 것이 극장(劇場)이다. 따라서 극장은 인류가 만든 최초의 대중 커뮤니케이션 매체이고, 수천 명이 한 공간에 모여서 동시에 같은 정보를 얻는 유일한 장소였다. 이처럼 인간의 생존본능과 공동체의 안녕을 위한 제의를 중심으로 한 연극·공연예술의 탄생은 도시국가의 형성으로 극장이란 공간과 만나면서 고대 그리스에서부터 꽃을 피우기 시작한다. 이처럼 극장이란 공간은 무대를 중심으로 다양한 예술적 활동과 배우와 관객과의 호흡 및 소통이 일어나는 공연예술의 꽃이자 창작의 집합체이다.

■ 연극의 사회성과 극장의 구조변화(공성욱, 영문학자/ 한국셰익스피어학회 이사)

■ 이제는 인성이다 : 문화예술과 인성(이대영, 중앙대학교 연극학과 교수)

그렇다면 시각예술의 발전은 어떻게 이루어졌을까? 앞서, 인간의 '이 야기 본능'에서 이야기를 지배하기 위한 욕구의 정점으로서 금속활자를 떠올려 보면 답을 얻을 수 있다.

글과 활자의 탄생 이후 기록과 저장의 기능이 본격적으로 실현되면서 이를 통해 오늘날 '뮤지엄(Museum)'이란 공간이 탄생된다. 뮤지엄의 기 원은 라틴어 뮤제움(Museum)과 그리스어 뮤세이온(Museion)에서 그 어원을 찾을 수 있으며 이는 그리스 신화에서 문학, 미술, 철학의 여신인 '뮤제(Muse)'를 위한 신전을 의미한다.

실제로 뮤지엄은 문화재를 수집, 보존, 전달, 전시하는 사회적 공간으 로서의 박물관과, 예술품을 수집, 보존, 판매, 전시 등을 담당하는 미술 관(Gallery)으로 구분되지만, 오늘날에는 뮤지엄이란 용어로 통용되어 사용되고 있다.

과거의 지혜와 유산을 보존하고자 하는 욕구로 이집트 알렉산드라가 설립된 이후 교육과 연구센터 기능이 생겨나 뮤지엄에서의 교육연구 기 능은 강화되었다.

중세 이후 교회박물관으로 이어진 박물관은 16세기 르네상스 이후 메 디치가문과 같은 귀족들이 미술품을 수집하는 미술관으로서 전시 기능 을 담당하게 된다.

■ 메디치 가문의 창의성(알쓸신잡3: 이 모든 걸 기부했다고? 메디치 가문이 후원했던 예술가들)

근대에 들어서는 세계대전 이후 식민을 통한 주요 유물과 수집 증가로 '박물'을 전시하며 아직도 서구 열강들의 진보사관을 널리 알리는 기능과 문화재환수 저작권이 이에 따른 이슈의 지점에 있으며, 최근에는 창작 공간, 대안 공간, 갤러리 위주의 관람자와 예술품을 소통하고 교육하는 지역사회 및 도시의 열린 공간으로서 자리 잡으며 소통하고 있다.

이와 같이 본래의 예술은 인간의 '스토리텔링: 말하고 싶은 욕구'에 기반해 다양한 예술적 표현과 방법으로 소통과 전달, 전수, 보존을 이뤄냈고, 이러한 예술의 태생 아래 크게 공연예술과 시각예술이 극장과 뮤지엄이란 공간 더불어 세부 장르와 기능을 탄생시킨 것이다.

그래서 모든 예술가들은 스토리텔러(Storyteller)이자 '이야기꾼'이라고 감히 지칭하고 싶은 것이다. 오늘도 많은 이야기꾼들이 자신만의 예술세계에서 대중과 소통하기 위해, 자신과 소통하기 위해, 사회와 소통하기 위해 노력하고 있다.

 ■ 통찰, 스토리텔링의 기원(EBS 특별기획)

그렇다면, 과연 오늘날 예술 장르가 어떻게 변화·발전하고 있는지 잠시 상상해 보고자 한다.

이 부분에서 잠시 순수 예술뿐 아니라 문화산업의 예술적 영역을 본 책에서 언급하고자 한다.

이전의 서정시는 제의나 축제 때 부르던 송가에서 출발해 발전하여 오늘날에는 시와 광고 카피, 뮤직비디오, 유튜브 콘텐츠 등의 형태로 자리매김하고 있지 않나 생각해 본다. 이 외에도 여러 분야가 있을 것이다. 또한 뮤지엄에 기록된 많은 금속활자들은 eBook으로 만들어져 많은 웹 사전과 함께 웹 세상에서 여러 기록적인 면을 담당하고 있는 것 같다.

이처럼 다양한 스토리텔링을 지닌 스토리텔러들이 예술이란 재료를 만나 예술가가 되는데, 현재 우리나라의 예술 장르는 문화예술진흥법(2012)에 의해 '문화예술'은 문학, 미술(응용미술 포함), 음악, 무용, 연극, 영화, 연예(演藝), 국악, 사진, 건축, 어문(語文), 출판 및 만화로 구분되어 있으며, (문화산업 및 문화시설 제외) 이와 같은 활동으로 생계나 활동을 하는 것이 증명이 되면 예술인 자격이 보장되어 예술인복지법에 의해 여러 사회복지 제도의 혜택을 보장받는다. 그런데 최근 법 개정을 통

해서도 문화예술의 저변확대와 영역을 확장하려는 시도가 이뤄지고 있다.

4) 현대의 예술개념

따라서 예술이 장르적으로 구분되어 있지만, 최근 들어서 예술지원과 현장 · 학계 · 정책 영역에서 장르적 사고를 고민해 볼 만한 예술의 범위에 새로운 논점들이 생겨나기 시작한다.

근래의 문화예술진흥법 개정으로 '문화예술'의 정의가 넓어졌는데 (2022.09.27.개정), 문화산업을 문화예술진흥법에 포함함으로써 문화예술의 개념도 확장되고 있다.

1. "문화예술"이란 문학, 미술(응용미술을 포함한다), 음악, 무용, 연극, 영화, 연예(演藝), 국악, 사진, 건축, 어문(語文), 출판, 만화, 게임, 애니메이션 및 뮤지컬 등 지적, 정신적, 심미적 감상과 의미의 소통을 목적으로 개인이나 집단이 자신 또는 타인의 인상(印象), 견문, 경험 등을 바탕으로 수행한 창의적 표현활동과 그 결과물을 말한다.

2. "문화산업"이란 문화예술의 창작물 또는 문화예술 용품을 산업 수단에 의하여 기획 · 제작 · 공연 · 전시 · 판매하는 것을 업(業)으로 하는 것을 말한다. [시행일: 2023. 3. 28.]

<현대무용>

삶이 사랑한 예술

<인터랙티브 미디어 ⓒ: https://www.flickr.comphotosjreed2376261816>

다시 돌아와 이처럼 예술사조들은 세계대전 이후 변화된 세계관으로 인해, 교육·종교·기술 등 다양한 영역에서의 이성중심주의에 대한 반성과 성찰로 이분법적 사고를 넘어 다양성과 맥락·해석적 요소를 강조하게 된 것과도 맞닿아 있다.

근대의 이성중심사고로 인해 선과 악, 참과 거짓에 대한 집착은 무서운 인간과 무서운 세계관, 무서운 전쟁을 야기시켰다는 반성적 움직임을 만들었다.

이러한 세계관의 움직임은 오히려 예술의 본질이 무엇인지, 예술을 통해 우리 인간은 무엇을 원하는지, 예술이 사회에 어떤 영향을 끼치고, 어떤 역할을 해나가야 하는지에 대한 문제제기와 함께 통합적 장르, 다원 장르, 생활예술 등의 용어가 생겨난 것이다.

따라서 좀 더 인간에 삶에 맞닿아 있는, 삶에 스며든 예술을 지향하게 되면서, 기존의 예술 개념이 특별한 사람에 의한 특별한 공간과 특별한 장르로서 이해되었다면, 이제 예술은 스스로 그 옷을 벗고 확장하게 되었다고 해도 과언이 아니다.

이처럼 공연예술의 역사를 살펴봐도 인간이 주요시 여겨 온 시대 별 세계관 '운명', '성격', '환경'에 따라서 다양한 시대적 신념이 예술사조로 발달되었지만 어떤 장르, 시대를 불문하고 예술이 지니는 공통점은 'Being as~if(만약~라면)' 인간이 지닌 상상력으로 출발했다는 것이다.

공연예술의 역사

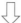

운명	
그리스&로마극	중세극

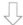

성격		
르네상스연극	신고전주의극	낭만주의극

환경						
사실주의극	자연주의극	표현주의극	상징주의극	서사극	잔혹극	부조리극

<공연예술의 역사와 당대의 세계관, 저자구성>

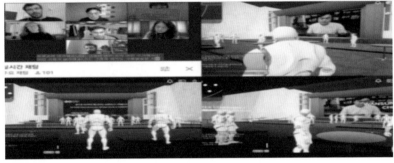

<팬데믹 이후 베란다 콘서트, AI융복합예술 ⓒ: SBS>

3. 위로부터 예술, 아래로부터 예술

'교태와 치장이 예술의 전부가 아니다.'

– 케테 콜비츠

　예술은 미적 감수성으로 철학적 가정의 시작으로도 출발이 되어 왔다. 학술적으로 고대 아리스토텔레스부터 현재까지 많은 예술 사회학자들은 예술이 시대적, 역사적 산물이면서 정신적 사회생활과도 밀접하게 연관되어 있기 때문에 예술을 사회성으로 분리해서 논의할 수가 없다고 한다. 간혹 '예술을 위한 예술' 혹은 '삶을 위한 예술'이란 이분화된 생각으로 예술을 접근하기도 한다.

그렇다면 전자는 예술의 순수성만을 옹호하는 유미주의(위로부터 예술)와도 관계되는 것이고, 후자는 예술이 사회적 진보에 기여한다는 실용주의(아래로부터 예술)와 통찰하는 것이다(정성희, 2006).

위로부터 예술, 아래로부터 예술

예술가

향유자, 시민, 참여자

위로부터 예술
(유미주의)

아래로부터 예술
(실용주의)

예술가

향유자, 시민, 참여자

<위로부터 예술과 아래로부터 예술 저자구성>

이때 양자는 표면적으로 대립하는 것 같지만 본질적으로 예술이 우리 사회를 더욱 풍요롭게 한다는 믿음과 존재성은 동일하다고 할 수 있다.

유미주의는 예술이나 문학에서 다만 미를 존중할 뿐만 아니라, 예술관으로서는 예술을 위한 예술, 인생관으로서는 인생에 대하여 관조적·소극적·은둔적 태도, 문학예술에서는 인생적·공리적 의미를 배제한 순수화의 경향 등을 존중하고 신앙하는 19세기의 한 문예사조를 의미한다. 흔히, 세기말이라고 일컫는 20세기의 마지막 약 20년간에 절정을 이루었던 이 사조는, 보들레르(Baudelaire,C.)·고티에(Gautier, T.)·와일드(Wilde, O.) 등이 그 대표자들이다.

이 정의에서 유미주의는 예술관·인생관, 그리고 문학예술의 실제적 경향이라는 세 가지 국면에서 고찰될 수 있다. 예술관은 '예술을 위한 예술(l'art pourl'art)'로서, 예술을 인생과 분리시켜 예술에서 교훈성(공리성)을 제거해 버리고, 예술의 형식을 더욱 중시하여 작가와 독자 모두 교화적 요소보다는 미적 쾌락을 중시하는 것이다.

반면, 실용주의는 미국 사회에서 19세기 말과 20세기 초에 시작되어 전개된 현대철학의 사조이다. 이처럼 실용주의를 뜻하는 프래그머티즘(pragmatism)이란 말은 퍼어스(C.S.Peirce)의 논문 「How to make our ideas clear」에서 최초로 사용되었고, 1907년 제임스(W. James)의 저

서 『Pragmatism』에 의하여 보다 널리 알려지게 되었다. 프래그머티즘 (pragmatism)은 그리스어인 prágma로부터 나온 말이며, 어원적으로 prágma는 praxeis와 같다. praxeis는 행위 또는 행동을 뜻한다. 존 듀이 (J. Dewey)는 교육적 사상을 민주주의 실현에 두고 이를 실현시키는 한 방법으로 경험적 교육을 중시하였으며, 교육 안에서 이루어지는 경험으로서의 예술을 민주주의 사회를 이룩하는 데 반드시 필요한 요소로 보았다.

존 듀이는 그의 저서 『경험으로서의 예술』(1934)에서 예술이 일상의 경험에서 분리되고, 교양 있고 경제적 여건만을 갖춘 사람들, 즉 엘리트들만이 즐길 수 있는 소비재로서 받아들여지고 취급되는 것에 대하여 비판하였다.

<존 듀이(John Dewey, 1859년 10월 20일 ~ 1952년 6월 1일)>

즉, 듀이에 의하면 만민은 교육적으로 평등하며, 학습자가 외부 자연 환경이나 사회와 부딪치며 겪는 직접경험의 결과와 상호작용하며 순환 성장하는 과정을 거쳐 학습자 스스로 배움의 주인이 되는 사회가 진정한 민주주의 사회이다. 듀이의 입장은 '예술을 통한 일상의 확장'과 예술의 목적성을 옹호한다.

이처럼 예술관은 크게 두 축으로 유미주의와 실용주의로 구분되지만, 고대 아리스토텔레스부터 현재까지 이어지는 예술사회학자들의 견해와 같이 예술은 시대적, 역사적 산물이면서 정신적 사회생활과도 밀접하게 연관되어 있기 때문에 예술을 사회성과 분리해서 논의할 수 없는 것이다.

4. 연결된 도시, 연결된 삶

오늘 하루 주어진 삶을 복기해 보자. 아침에 일어나서 내가 마시는 커피 한잔, 베란다에서 누리는 풍경, 만나서 인사하는 이웃, 걸어 다니는 거리, 이동수단이 되는 지하철과 버스, 회의실이 있는 직장 건물, 점심시간 걸을 수 있는 공원, 아이들이 뛰노는 놀이터, 맛있는 찬거리를 살 수 있는 슈퍼마켓과 나의 집.

현재 글로벌 사회는 대부분 도시사회로의 전환을 맞고 있고, 우리나라 또한 예외가 아니다. 도시국가라고 해도 될 만큼 도시가 갖추고 있는 3요소(정은주, 2016)인 '시민, 토지 및 시설, 활동'을 통해 우리의 하루가 진행된다고 해도 과언이 아니다.

이렇게 우리는 한 국가의 시민이자 한 도시의 시민으로서 토지와 시설을 누리며 일련의 활동을 한다. 그리고 그 시민 간의 토지와 시설 간의 활동 간의 관계와 연결망은 이어져 있다.

나의 하루의 삶이 도시사회 속에 유기체적으로 연결된 것이다.

사실 산업화 이전 사람들은 본래 삶의 터전인 지역사회 내에서 관계 맺으며 살아왔다. 그러나 산업화가 진전됨에 따라 삶의 방식이 자본화, 개인화, 그리고 도시화되었으며 이로 인해 지역사회의 형태 또한 변화했다. 이러한 관계 변화 과정에서 개개인들이 겪는 소외의 심화는 오늘날 공동체의 붕괴가 가속화되고 있음을 의미한다. 이와 같은 상황에서 인간의 삶의 터전인 지역사회는 기존의 통합성을 상실하게 되었다. 지역사회는 점차 행정적 단위로 재편되었다. 이에 따라 지역의 의미도 행정적 구분 결과인 광역시, 특별시, 도, 시, 읍 형태로 변화되어 '도시공동체'라는 개념이 등장하게 되었다. 이 새로운 행정적 구분은 삶의 토대를 분절과 경쟁으로 이끌기도 하였다.

오늘날 고도로 산업화된 도시사회로의 전환은 개개인들은 장소의 구분이 그다지 중요치 않은 생활공간에서 살아가도록 돕고 있다. 교통·통신기술의 급속한 발달로 이를 더 초래한 것이다. 그러나 역설적으로 근래에 '공동체(community)'에 대한 관심이 되살아나는 경향을 포착할 수 있다. 공동체의 기본적 개념은 "기본적으로 두 가지 요소이다. 즉 사회관

계적 측면과 공간적 측면을 동시에 가지며, 사실 이들은 동전의 양면과 같다는 것이다(김연희, 2011)."

Robert Morrison MacIver(1917)는 사회유형에 관한 이론 전개에서 커뮤니티(community)와 어소시에이션(association)을 제시하고, 커뮤니티의 기초는 지역성(locality)과 공동체 감정에 있다고 규정하였다. 이것은 특정 행정적 단위로의 지역이 아닌 '커뮤니티'로의 지역인 것이다. 반면에, Hillery(1957)는 공동체를 "한 지리적 영역 내에서 하나의 혹은 그 이상의 부가적인 공동의 유대를 통해 사회적으로 상호작용하는 사람들의 형태"로 정의하며 감정적 공동체의 중요성을 언급했다.

종전의 사회에서 공동체가 정부와 사회 경제적 구조에서 독립된 공간으로서의 성격을 지녔다면, 시간이 지날수록 도시 속 커뮤니티는 늘어가게 되어 이들의 관계는 긴밀해졌고, 정부와 사회 경제적 구조 안에서 커뮤니티와 상당한 영향을 주고받게 된 것이다. 이는 도시 공동체 속 자아와 대상 및 사건의 세계 사이의 완전한 상호침투를 의미한다.

■ 도시는 무엇으로 사는가(GMC풀강연: 유현준 교수)

여기서 존 듀이는 '경험으로서 예술'을 통해(1934) "경험은 변덕과 무질서에 빠지는 것을 의미하는 것이 아니고, 정체가 아닌 리듬과 발전적인 안정의 유일한 증거를 제공한다."라고 주장한다. 왜냐하면, 경험은 한 유기체가 세계 안에서 투쟁하고 성취함으로써 실현되는 것이기 때문이다. 바로 이것을 예술의 근원으로 설명하고 있다. 경험을 통해 자아는 자신을 둘러싼 세계 사이에서 관계를 맺고 자아를 성장시킨다고 보는 것이다.

더불어 자신이 살고 있는 생활권 내에서 '놀이'적 요소를 언급하며 경험과 예술적 가치에 대해 언급한 존 듀이는 유기체와 환경간의 상호작용이 완전하게 수행될 때 그것은 참여와 소통으로 변화하며, 경험은 이러한 상호 작용의 결과이자 징표라고 언급하였다.[5]

즉, 놀이를 근간으로 하는 도시공동체 속 예술커뮤니티가 오늘날 주목받으며 문화예술을 매개로 한 다양한 활동이 지역구성원과 사람들의 삶에 지대한 영향을 주게 되었다. 이것이 유기체적 도시사회 속 유기체적 인간의 삶에 대한 단상이다.

이처럼 존 듀이가 생활세계의 경험을 생명체와 환경으로 설명했다면,

5) 재미난 것은 존 듀이는 일상적 경험과 예술적 경험(놀이적 경험)을 삶의 연속으로 보았다는 점이다. 이러한 경험의 기본 원리에 있어서 듀이는 경험을 생명체(living creature)와 환경의 상호작용으로 설명한다. 그리고 경험과 생명체와 환경은 서로 영향을 주고받으며, "연속성과 역동성"(정순복 역, 1996: 36)을 지니는 것이 존듀이 경험론의 주요 내용이다. 연속성이란 생명체(유기체)가 환경(자연)에 대해 갖는 경험이 한 번으로 끝나는 것이 아니라 연속해서 이어진다는 뜻이다. 역동성(activity)이란 유기체와 환경의 상호작용 특성이 역동적이라는 의미이다. 존 듀이는 이 연속성 원리에서 한 걸음 더 나아가 일상적 경험과 예술적 경험의 연속성이라는 형태로 그의 경험적 예술론을 정립하였다.

나는 도시공동체에 적용하여 생명체는 사람으로, 환경은 도시와 공간으로 접목 가능하다고 본다.

하나의 살아 있는 유기체적 도시 안에서 존듀이의 예술론처럼 우리는 우리의 삶을 시민이자 토지와 시설 속에서 활동들을 동반하여 생명체로 연속성을 갖게 된다. 그럼으로써 일상적 경험과 특별한 경험 속에 '삶 속의 일상적 예술성'을 만들어 나간다.

결국 그 안에서 유기체로서 살아 있는 도시, 생명체로서의 도시가 완성될 수 있다. 창의적 시민은 창의적 도시 결정체이기 때문이다.

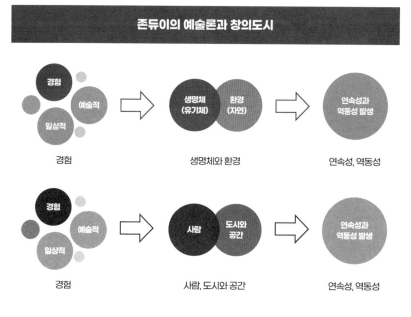

<존 듀이의 예술론과 창의도시: 저자 재구성>

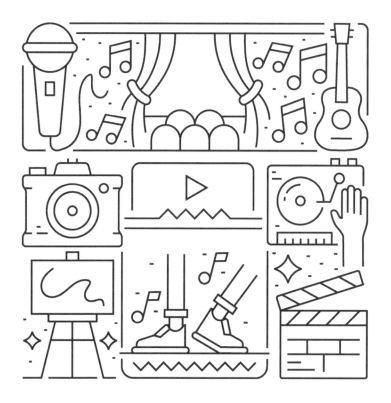

'창의적 나이 듦'과 예술
(Creative aging)

그렇다면 우리가 살고 있는 도시 속에서는 어떤 일이 일어나고 있는 가? 유기체적으로 살아가는 도시와 삶 속에서 우리 이웃들과 나 자신을 살펴볼 필요가 있다. 내가 살고 있는 아파트에는 갓난아이부터 노인까지 다양한 연령대가 살고 있다. 신도시 아파트라 아이들, 청년, 중년도 많지만, 신중년부터 고령의 어르신까지 다양하다. 그들의 삶이 눈에 들어온다. 팬데믹으로 인해 모두 마스크를 쓰고, 아장아장 걸음마 아기부터, 걸음마 보조기를 대동하시며 걸으시는 노인분들까지 공원에서 잠시 쉼을 가지시는 모습, 공원에서 뛰어노는 아이들이 공존하는 모습이 아름답고 짠하다.

나는 멀지 않은 때에 출산을 했고, 그 아이를 함께 길러 주시는 조부모를 보며, 인간의 삶의 연속성에 대해 생각하게 된다. 갓난아이부터 노년에 이르기까지 인간의 삶에서 '어떻게 살 것인가'는 끊임없는 고민이다.

현재, 한국인의 평균 수명은 82.4세(2020년 기준)[6]라고 한다. 한국의 급속도로 전개되는 고령사회는 무수한 뉴스와 캠페인 등을 통해 아시리라 생각된다. 우리 모두는 아이였던 적이 있으며, 우리 모두는 노인이 된다.

본 장은 유기체적인 인간의 삶에서 건강하고 창의적으로 나이 들어감의 소중함과 그 가치를 실현함에 있어 예술의 역할을 조명하고자 한다.

6) 현재 우리나라 여자의 기대수명은 86.6세로 남자의 80.6세에 비해 6년이나 길다. 한국인의 기대수명은 2010년을 전후로 80세까지 높아지면서 선진국 수준에 도달하였다. 최근 한국은 일본, 스위스 등에 이어 기대 수명이 긴 나라에 속한다(통계청, 2021).

1. '창의적 나이 듦(Creative aging)'

인간은 태어난 순간부터 나이 들어간다(becoming)

호모 헌드레드(Homo Hundred) 시대에 들어 우리나라는 급속도로 고령화가 진행되며 세계 1위 고령국가를 앞두고 있다. 통계청에 따르면 2045년부터 세계 1위 고령국가가 될 것이라는 전망 속에서 향후 20년 후에는 전체 인구에서 65세 인구가 차지하는 비율에 있어서 우리나라는 37.0%로 일본을 제치고 전 세계 201개국 중 가장 높아질 것으로 예견한다.

UNPFA가 집계한 한국의 합계출산율은 1.1명. 조사 대상 198개국 중

198위였다. 합계출산율이란 여성 1명이 평생 낳을 것으로 추산되는 아이의 평균수를 뜻한다.

이러한 사회적 배경 속에서 노인 국가의 이미지가 회자되고 있는데, 이는 긍정적이기보다는 대체로 부정적 이미지가 많다. 현대를 살아가는 노인들은 노년기가 예측 불가 가능성 속에 놓여 있으며 '노인의 개인화' 문제도 점점 더 심각해지고 복잡해지며, 노인 스스로 알아서 이 사회에 적응하지 않으면 안 되게 되며 '인간답게' 노년기를 맞이하기 위해 무엇을 어떻게 해야 하는지에 관한 논의가 뜨겁다.

이에 우리는 '창의적 나이 듦(Creative Ageing)'이란 개념을 주목할 필요가 있다. '창의적 나이 듦(Creative Ageing)'의 개념은 데이비드 커틀러(David Cutler) 배링 재단 디렉터에 의해 고안된 개념으로 영국 내 고령자 논의의 출발점은 문화예술활동을 통한 자기주도성을 전제한 것으로 복지활동, 문화활동, 교육활동으로 이어진 정책적 현장운동을 의미한다.

한국은 2017년 주한영국문화원 '한 · 영컨퍼런스 〈창의적 나이 듦(Creative Ageing)〉'에 의해 소개되었다. 창의적 나이 듦 담론의 시발점은 기존 교육이라는 강박에서 벗어나 노년의 몸은 이미 여러 가지 경험과 깨달음을 지닌 채 '재현적 사고: 이미 내가 경험한 것과 싸움을 벌이는 일로서' 액티비티(Activity) 활동이었다.

노인 세대의 사회적응을 위해 기존 노인교육이라는 강박에서 벗어나 노년의 몸을 통해 새로운 경험과 부딪히며 액티비티(Activity)의 확장(dilation)을 통해 끊임없이 재현적 사고[7]가 일어나게 된다. 이는 인간과 공동체가 나이 들어감에 '창의적 나이 듦(Creative Ageing)'이라는 새로운 도전을 제시한다.

얼마 전 방송통신대 유범상 교수[8]는 노인의 유형을 늙은이와 어르신, 액티브시니어, 선배시민 등 크게 4가지로 구분한 신문사 글을 기고하였다.

모두가 나이든 사람이지만 삶의 지향점이 다르다고 표현한 유교수는 사회적 짐으로의 늙은이(가난과 빈곤), 지혜를 지닌, 하나의 도서관과도 같은 가치를 지닌 어르신(체면과 감정 욕구를 자제해야 함), 취미를 즐기며 경제적 자유를 누리며 젊게 살고 싶은 액티브 시니어(경력과 재력이 받쳐 줘야 함)가 존재한다고 밝히며 한계에 대해서도 기술을 하였다. 소득불평등과 시간불평등이 심각한 상황에서 유교수는 '선배 시민'을 새로운 노인상으로 제시하는데 인간은 빵으로 만 살 수 없는 존엄한 존재로서 자신은 물론 동료 시민, 후배 시민이 안전하게 살 수 있는 공동체에

7) 끊임없이 기존에 알고 있던 것들과 싸우는 투쟁적 사고.
8) 연합뉴스 ("[100세 인간] ③ "어떤 노인으로 살 것인가"…4가지 노인의 유형" https://www.yna.co.kr/view/AKR20220819091300055, 자료검색일: 2022.09.01.)

관심을 두며, 더 나은 공동체를 상상하고 변화시키고자 실천하는 노인들이 점점 늘고 있고, 재력, 경력, 재능 등과 상관없이 누구나 '변화의지를 통한 선배 시민'이 될 수 있고, 될 수 있는 사회가 되어야 한다고 주장하고 있다.

선배 시민은 시민권(citizenship)을 권리로 인식하고 이것을 함께 나누고 실천하는 노인으로, 시민에게 빵은 당연한 권리로서 시민권이 얻어지도록 복지국가가 형성되고, 외에 존엄한 존재로서 시(poet)인으로 노인들이 시민권을 함께 확보하기를 바란다.

이처럼 앞선 장을 통해 나누었던, 세계화와 자본화 속에서 도시[9], 삶의 자리에서 인간이 지니는 고유한 노년의 '성찰'이라는 능력을 활용하여 공동체 자리에서 삶의 권리를 누리고, 최근 신중년 세대들의 인생이모작으로 생애전환교육(삶의 가치 전환, 직업교육 등)으로 여러 방향의 혼선을 낳고 있는 가운데 문화예술활동을 통한 창의적 나이 듦은 유교수가 이야기 다양한 도시 속 노년의 유형에서 '선배 시민'의 모습으로 한 걸음 나갈 수 있을 것이다.

9) 본 책에서는 도시의 유용성, 도시의 승리, 도시의 실패 관점으로 도시를 바라보는 도시사회학자들의 담론을 배재함. 한국의 도시화의 물결은 거부할 수 없는 부분으로 남겨 둔다.

 ■ 2017한영컨퍼런스 in부산 '창의적 나이 듦'

 ■ 세대문화인문대중강좌 '나이 듦 수업'(1부 존재, 나이

들다—고미숙)

2. 생애주기

"20살에 사람은 신이 주신 얼굴을 갖고 있으며, 40살에는 삶이 준 얼굴을, 그리고 60살에는 스스로가 얻은 얼굴을 갖고 있다."

— 알버트 슈바이처(Albert Schweitzer)

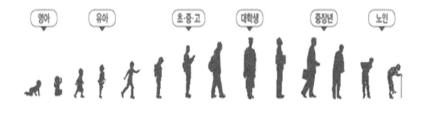

<요람에서 무덤까지 ⓒ: 통계청>

사회과학의 '생애주기(Life Cycle)'는 19세기 사상의 발달과 연관되어 있다.

생애주기는 '생물학'에서 개체의 발달과 종의 역사적 진행과의 관계에 이용되었으며(Coleman, 1971; Mayer, 1882), 인류학에서는 원시사회의 난혼과 족장사회의 일부일처제(一夫一妻)하의 가족형태와 친족체계의 기원과 진화(Leibo witz, 1969)에 이용되었다. 초기 발달 심리학에서는 태아기부터 사망에 이르기까지 인간의 개체발생에 생애주기에 관한 개념이 적용되었다(Reinert, 1979; Baltes, 1979). 이러한 견해들은 자연선택에 관한 다위니즘 체계 속에서 조화를 이루며, 직접적으로 사회과학에 영향을 주었다(Kohn, 1980).

19세기 후반에 대두된 '생애주기 원칙 모델(The principle model of life cycle)'은 시간의 흐름에 따라 초기 단계에서 다음 단계로 발달하는 유기체에 발생하는 일련의 단선적 변화를 지칭한다(Coleman, 1971). 따라서 생애주기의 주된 성질은 연속적인 형태(단계, stage), 불가역적인 발달(성숙, maturation), 재생산(세대, generation)이다.

특별히 에릭 에릭슨(Erik Erikson)은 미국의 정신분석자로서, 현재 저명한 성격 발달(personality development) 이론을 창시한 사람이다. 우리는 모두 살면서 좌절을 맛보고, 부정적인 상황에 익숙해져 있다. 하지만 에릭 에릭슨은 이런 좌절들을 진화와 변화를 위해 필요한 과정으로 보았다. 좌절은 우리가 초월하고, 성장하고, 스스로에 대해 더 많이 배울

수 있도록 해준다. 에릭 에릭슨은 삶이라는 여정이 8단계의 사이클로 이루어져 있으며, 각 단계는 특정한 갈등으로 볼 수 있다고 믿었다.

그는 인간이 살면서 늘 변화하며 새로운 지식과 경험을 습득한다고 말했다. 이게 사실이 아니라면 우리는 발달 과정 중 한 곳에 정착하고 있을 것이다. 어떤 사람들은 성숙하기를 거부하고, 누구는 빨리 성숙해지기를 바란다. 이는 각자가 자란 성장 배경에 따라 달라진다. 에릭 에릭슨의 성격발달 8단계는 다음과 같다.

1) 기본적 믿음 VS 기본적 불신 (0-1세)

갓난아이들은 특히 엄마와 의존적인 관계를 맺는다. 이 관계를 통해 이들의 필요한 것들이 충족된다. 이런 보살핌이 지속되는 한, 엄마에 대한 신뢰가 천천히 쌓인다. 감각이 성장할수록 아이들은 본인이 처한 환경을 익숙한 것으로 여기게 된다. 그 뒤 아이들은 모험을 떠나게 되고, 이들의 가장 첫 번째 성취는 엄마가 없는 것에 대한 불안감이나 버림 받았다는 두려움이 아니라, 의심을 품고 너무 신뢰하지 않을 수 있는 태도일 것이다.

2) 자율성 vs 수치심 (1-3세)

이 단계에서 아이는 스스로 장소를 옮길 줄 아는 자율성을 얻게 된다. 뒤처지거나 주저앉아 우는 것은 원하는 것을 얻기 위한 방법이다. 만약

아이가 원하는 것을 받을 수 없는 상황이라면 아이들은 먼저 행동하는 데에 주저하고 의심을 가질 것이다. 아이의 창피함은 눈에 띄지 않기를 바라고, 얼굴을 숨기고, 울고, 혹은 다른 방식의 감정 표현으로 드러난다.

3) 주도권 vs 죄책감 (3-6세)

이 단계의 독특한 특징은 아이의 주도권이다. 특히 놀이를 하고 있을 때 아이들은 그들에게 맞는 역할을 찾고 최선을 다한다. 아이들은 세상 속에서 본인의 역할을 알아야 한다. 주도권이란 그들이 맡은 역할을 충실히 행하는 것을 뜻한다. 이 단계에서 경쟁심이나 질투심 역시 등장한다. 아이들은 특별한 사람으로 대접받기를 원하고, 엄마가 다른 아이에게 집중하는 것을 싫어한다. 만약 원하는 대접을 받지 못한다면 죄책감을 느끼거나 불안해할 것이다.

4) 근면 vs 열등감 (6세-청소년기)

이 단계 동안 아이들은 학교를 다니기 시작한다. 학교 수업에 불편함을 느끼든 그렇지 않든, 아이들은 그런 새로운 상황에서 무엇을 해야 할지 인지하기 위해 노력한다. 이들은 새로운 지식과 능력, 능률 앞에 서있다.

우리의 문화는 사회를 복잡하고 개인의 주도성을 제한하도록 엄청나

게 세분화되었다. 아이들이 이 단계에서 갖게 될 도전은 만약 충분한 관심을 받지 못할 시, 무능하고 열등하다는 생각을 할 수 있다는 것이다.

5) 정체성 vs 역할 혼란 (청소년기)

이 단계는 본래 믿고 있던 것들을 의심하는 단계다. 즉 아이들이 습득한 모든 지식, 능력, 경험들을 말한다. 이는 몸이 겪는 생물학적 변화와 이로 인한 성격 분열로 인해 발생하는 현상이다. 청소년기의 아이들은 본인의 이미지를 신경 쓰고 끊임없이 미래에 대해 갈등한다. 이들은 정체성에 혼란을 느끼고 이상주의적이거나 외부 영향에 많이 취약해진다. 이 단계를 순조롭게 극복할 수 있다면 확고한 정체성을 확립할 수 있지만 그렇지 않다면 정체성을 찾지 못한다.

6) 친밀감 vs 고립 (후기 청소년~ 성인 직전)

이 단계에서 어른 직전인 청소년들은 무엇인가를 희생하여 직업적, 감정적, 정치적으로 정착해야 한다. 만약 두려움으로 인해 세상과 이러한 연결 관계를 형성하지 못한다면 결국 고립되고 말 것이다.

이 단계에서 아이들이 내리는 결정들과 갖는 도전들로 인해 안정감을 얻게 된다. 또한 이들의 직업, 우정, 가족 관계가 돈독해지는 단계이기도 하다. 기본적으로 이 단계에서 아이들은 어른이 되기 위한 확실한 걸음을 내딛는 셈이다.

7) 생산성 vs 침체성 (성인)

에릭손은 생산성을 성숙한 나이에 발생하는 후손을 만들고 이끌려는 욕구로 정의 내린다. 후손을 만들지 못할 경우, 초월하지 못하고 미래에 어떤 영향도 끼치지 못한다는 걱정 등 개인적 성장이 부진해질 수 있다. 사람들은 패배와 승리를 둘 다 마주했고, 아이디어를 떠올리고, 이러한 생각들에 시간과 노력을 투자했다면, 이제는 성숙과 완전함에 도달했다고 말할 수 있을 것이다.

8) 자아 통합 vs 절망 (노년기)

삶의 마지막 단계는 평화롭고 고요하거나 불안감과 분주함으로 가득할 수 있다. 이는 모두 전 단계에서 어떻게 문제들을 다뤘는지에 따라 달라진다. 나이가 들면 사람들은 본인의 삶에 대한 현명한 평가를 내릴 수 있고, 이를 통해 현실을 인지하고 이해할 수 있게 된다.

만약 경험과 성찰을 잘 조합할 수 있다면 이 단계에서 진실성을 획득하게 된다. 만약 극복하지 못한 갈등이나 단계가 있다면, 대개의 경우 질병, 고통, 죽음 등에 대한 두려움을 느끼게 된다.

이처럼 특별히 에릭 에릭슨은 정신분석학자로, 연령대 위주의 발달보다는 인간의 심리에 따른 정체성 형성과 행동 발달 위주로 촘촘하게 구분을 해두었으며, 청소년기까지의 변화무쌍한 인간의 발달을 6단계까지

로 보고, 7단계는 성인 이상, 8단계는 노년의 삶으로 대입함이 흥미롭다.

그러나 현재 우리나라는 정책적으로 편의를 위해 보건학 위주의 연령에 따른 생애주기 구분으로 국민연금이 도입되었고, 이른바 '생애주기별 맞춤형 복지실현'을 목적으로 2013년 개정된 사회보장 기본법에 따라 다양한 영역에서 생애주기별 정책을 현장에서 실현하고 있다.

이에 대한 구분은 대개 유아(출생~7세), 아동(8~13세), 청소년(14~19세), 성인(20~64세/최근 신중년 50~64세), 노인(65세 이상/초고령 85세 이상)으로 보고 있다.

정리하면, 생애주기는 일상생활에서 자주 사용되는 말은 아니지만 그래도 상당히 알려져 있다. 일반적으로 이해되고 있는 생애주기는 '요람에서 무덤까지 일생의 발달 단계'를 말한다. 그런데 생애주기를 단계라고만 이해하면 '어떤 일정한 단계로 구성된 기간의 형태가 한 번 나타난 후 같은 단계로 구성된 기간의 형태가 계속 반복해서 나타나는 것'을 의미하는 '주기(週期: cycle)'의 의미를 놓치기 쉽다.

주기라는 말은 일정한 형태가 반복적으로 나타나는 것을 의미한다. 어떤 한 사회의 전체 인구를 구성하는 개개인의 생애(일생)는 일정한 연속적 단계로 구성된 기간의 형태를 보인다. 이렇게 연속적 단계로 구성된 생애기간의 형태가 여러 세대를 거쳐 반복해서 나타난다는 의미에서 "생

애주기(life cycle)"라는 말을 사용한다.

생애주기를 정확히 말하면 "출생에서 사망까지 기간이 (1) 연속적인 단계로 구성되고, (2) 그 연속적 단계는 발달하는 속성으로 구성되며, (3) 연속적 단계의 기간이 세대를 거쳐 반복해서 나타나는 것"이라 할 수 있다(OLand & Krecker, 1990). 즉 생애주기는 단계, 발달, 반복의 3가지 특성을 가진다(최성재, 2019). ´

이처럼 인간은 수정된 순간부터 죽음에 이르기까지 계속적인 신체적, 정서적, 사회·심리적 변화를 겪는다. 이러한 변화의 양상과 속도는 생애주기에 따라 다르게 나타나므로, 생애주기에 따른 예술경험의 중요성에 대해 본고에서는 심도 있게 논의하고자 한다.

따라서 본 연구도 생애주기 기준을 정책과 현장 연령의 따른 구분을 적극 차용하여, 태아기/영유아(수정~7세), 아동(8~13세), 청소년(14~19세), 성인(20~64세/최근 신중년 50~64세), 노인(65세 이상/초고령 85세 이상)으로 보고자 한다. 일종의 그간의 한 사람의 생애를 사회과학적인 구분으로 신체적 주기를 나눴다면, 정서와 심리적 차원의 주기도 함께 주목하고자 하는 시도라고 볼 수 있을 것이다.

3. 놀이-교육-창의성

"놀이란 인간의 가장 순수한 정신적 활동이며 인간이 지닌 가능성과 잠재력을 발전시키는 유일한 수단"

– 프뢰벨(Froebel, 1826)

프뢰벨(Froebel, 1826)은 인간의 본능적 행위이자 상상력의 장이 되는 놀이를 교육과 분리시키지 않은 최초의 교육철학자이다. 특별히 대안교육은 심성보(1996)와 진보교육단체인 민들레에 의해 본격화되었는데, '학생들에게 주입식 교육이 아닌 체험과 소통의 창을 열어 주고 경험을 통해 살아 있는 교육을 느끼게 해주자'는 움직임에서 파생된 방법론으로

'대안교과', '자율시간', '놀이'가 핵심가치로 선정되었다(민들레 편집실, 2006).

이와 같이 우리나라는 대안교육을 중심으로 체험과 소통의 창을 열어 주고 경험을 통한 살아있는 교육 실천의 장으로서 '놀이, 창의성, 경험'을 발전시켜 왔는데, 이 세 가지 개념의 특성과 관계에 관해 알아볼 필요가 있다.

먼저 미국의 철학자이자 교육학자인 존 듀이(John Dewey)는 "놀이란 어떤 결과를 위해 의도적으로 행하는 것이 아닌 모든 활동을 지칭한다 (존 듀이, 1933)."라고 하며, 의도하지 않은 순수한 행위 자체를 놀이라고 주장하였다. 영국의 미술 평론가·철학자인 리드(Read,H.)는 "놀이란 어린이가 세계를 발견하는 유일한 방법이며 정신적 평정을 가져다 줄 수 있는 가장 중요한 행위(리드, 1949)."라고 정의하였다.

앞서 언급한 내용들은 모두 인간이 놀이를 통해 순수하게 인간 스스로 자신의 세계를 발견하며 높은 상상력을 나타낼 수 있다는 것을 의미하며, 또한 '참여'한다는 점에 있어 민주주의에 대한 기본적 개념을 학습시키는 주요한 기재로 작용한다. 존 듀이를 비롯한 많은 학자들이 놀이에 대한 다양한 정의를 내렸는데, 앞서 언급했듯이 프뢰벨(Froebel)은 "놀이는 인간의 가장 순수한 정신적 활동이며 인간이 지닌 가능성과 잠재력

을 발전시키는 유일한 수단이다(프뢰벨, 1826)."라고 하였으며, 피아제(Piaget)는 "놀이가 유아의 존재를 통합시킬 뿐 아니라 유아기의 중요한 사업이다(피아제, 1952)."라고 하였다.

이와 같이 놀이는 의도적으로 행하는 것이 아닌, 호기심과 발산적 사고가 촉진되는, 인간이 지닌 가능성과 잠재력을 발전시키는 수단이라고 할 수 있다. 앞의 내용들은 놀이에 대한 정의지만 이를 통해서 이미 우리가 알고 있는 기존의 창의성의 개념이 반영되었음을 확인할 수 있다. 따라서 이런 측면에서 본다면 놀이와 창의성의 관계는 사실상 뗄 수 없는 불가분의 관계가 된다(안지언, 2015).

다음으로 창의성에 관한 정의는 "지성의 창조적인 능력, 정서와 지성, 때로는 감각을 중심으로 하여 여러 체험(體驗) 요소들을 종합하고 조직해서 새로운 초월적 가치를 창조하는 능력"이다. 따라서 상상력은 창의성이 발현되는 감각적 체험이자 능력이라고 할 수 있다. 창의성은 여러 분야에 걸쳐 연구되고 있지만 특히 놀이 연구에서 많이 언급되어 왔다. 그 이유는 놀이 이론의 다양한 정의에서 쉽게 찾아볼 수 있다. 학자들의 다양한 창의성의 정의를 찾아볼 수 있다.

길포드(Guilford, 1970)에 의하면 창의성이란 "새롭고 신기한 것을 낳는 힘, 즉 새로운 사고를 생산해 내는 것을 의미하며 정도의 차이는 있을지라도 모든 사람이 공유하는 것"이다. 토랜스(Torrance, 1952)는 창의

성을 "필연적으로 새로움(Newness)이라는 개념이 내포되어 있으며, 평범함 이상의 발명이나 천재적 사고만을 일컫는 것이 아니라, 개인의 자아실현, 자기표현의 욕구에서 근원된 상상적 활동"이라고 정의한다. 테일러(Taylor, 1906)에 의하면 창의성은 "기술에 있어서의 여러 가지 수단, 과정, 재료, 기술 등을 독창적으로 구사하며 융통성과 지각력을 바탕으로 하는 능력"이다.

이를 통해 알 수 있듯이 창의성은 새로운 아이디어, 독창적인 작품 등을 지금까지는 없던 방법으로 독특하고 다양하게 조합하여 생성해내는 인간의 능력이라고 할 수 있다. 또한 앞서 언급한 놀이의 다양한 정의와 비교할 때 내용적인 측면에서 유사한 면을 많이 발견할 수 있다. 놀이는 정답, 오답이 없는 자유반응식이다.

이처럼 놀이와 창의성의 관계는 놀이 연구에서 이루어지는 창의성 연구는 주로 창의성 향상, 창의성 신장, 창의성과 기타요인의 상관관계 등 다양하다. 공통적으로는 창의성이 나타날 수 있는 환경이나 제반 조건 따위를 찾아내고 정리하기 위함인데, 모두 인간에게 창의성이 어떤 역할과 기능을 하며 외부적으로 어떻게 나타내는지에 대한 관심에서 비롯된다.

창의성의 사전적 정의는 "새로운 것을 생각해 내는 특성"이다. 이기진(2007)에 의하면, "창의성은 여러 연구에서 언급하고 있으나 일반적으로

는 플라톤(Platon)에서 루소(Rousseau), 존 듀이(J. Dewey)에 이르기까지 인간의 중요한 지적 특성"이라 할 수 있으며, 주상윤(2007)에 의하면, "창의력이란 '당면한 문제를 독특한 방법으로 해결하는 능력'이라고 정의할 수 있다."

따라서 아이들은 답을 스스로 마음대로 만들어 낼 수 있다. 어떤 어린이들에게는 놀이방법과 사용설명이 별 의미가 없다. 자신이 놀고 싶은 대로 놀기 때문이다. 따라서 노는 방식은 안내문에 적혀 있는 것보다 더 다양할 수도 있다. 왜냐하면 아이들에게는 고정관념이 없고 그래서 놀이를 통해서 아이들은 더 창의적으로 될 수 있다. 놀이는 사물을 이해하고, 분류하고, 개념을 갖게 하는 데 이바지한다. 놀이를 통해서 온갖 학습을 다 할 수 있지만, 특히 놀이 자체가 가지고 있는 자유와 상상의 기능은 창의적인 문제해결과 새로운 것의 발명에 결정적인 중요성을 지니기 때문이다(안지언, 2015).

그렇다면 놀이와 교육(학습)의 관계는 어떻게 될까?

"놀이는 무의식적인 자아 교육이다. 왜냐하면 아이들은 자람에 따라 삶에 필수적인 행동들을 배워야만하기 때문이다. 여기에서 놀이라는 것에서 추출되는 교육적인 결과를 얻을 수 있다. 놀이 활동은 본능적인 맹

목적 합목적성에서 어린이의 삶을 해방시켜 주고, 어린이로 하여금 다스리고, 스스로를 재발견하게 하는 하나의 세계를 만들어 준다. 교육이 극히 기술적인 관점만을 추구하는 동안 교육학의 역사에서 놀이는 의례히 부정적 비판을 받아 왔다. 왜냐하면 놀이란 자발적이며 개인적인 에너지를 변호하기 때문이다. 그러나 교육의 목표가 자립적인 인간성을 추구할 때 그 반대가 되고 놀이가 깊고 긍정적인 가치를 가졌다는 것이 인정될 것이다." 네덜란드 역사학자인 요한 하위징아(Johan Huizinga)는 인간을 본래 놀이하는 인간(homo ludens)이라고 말하며, 인간의 존재와 행위 양식의 본질이자 문화현상의 기원을 '놀이'로 보았다. 이는 놀이는 문화의 한 요소가 아니라 문화 그 자체가 놀이의 성격을 가지고 있다는 것을 뜻한다. 또한 학교라는 말의 의미가 본래 스트레스를 해소하고 자기충전, 휴식을 겸한 다양한 취미활동 갖는다는 의미의 '여가'였다고 설명하며, 현재 지나치게 수동적이고 기술적으로 변모한 학교의 모습에 대해 비판했다.

이렇듯 학교란 본래 여가와 문화의 공간이자, 자발적인 발전의 공간이며 놀이의 공간인 것이다. 요한 하위징아(Johan Huizinga)의 이러한 언급은 다양한 학습 및 놀이이론에서 지속적으로 언급되는 '능력, 학습, 본능'이 창의성 이론으로, 앞서 논의 한 테일러(Taylor)의 "기술에 있어서의 여러 가지 수단, 과정, 재료, 기술 등을 독창적으로 구사하며 융통성과 지각력을 바탕으로 하는 능력"과 유기적으로 맞물린다.

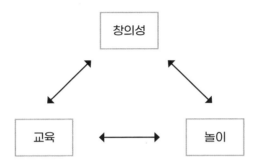

놀이 - 창의성 - 교육의 관계

창의성

교육 ← → 놀이

 이처럼 위의 그림과 같이 놀이와 창의성 교육(학습)은 연결된 가치를 주목하면, 놀이가 일상이 되는 힌트를 얻을 수 있다. 아이들은 성장함에 따라 삶에 필수적인 행동과 요령들을 배워나가고 대부분 놀이를 통해 이에 대해 자연스럽게 습득한다. 즉, 놀이를 통해 교육적인 결과를 얻는다.

 놀이 활동은 본능적이면서도 자발적으로 합의된 목적을 만들어 가면서 어린이로 하여금 스스로 다스리고, 스스로를 재발견하게 하는 하나의 세계를 만들어 준다. 그러며 자신이 해방되는 경험을 하기도 한다. 교육이 극히 기술적인 관점만을 추구하는 동안 교육학의 역사에서 놀이는 다소 부정적 비판을 받아 왔다. 그러나 놀이란 자발적이며 개인적인 에너지를 변호한다. 네덜란드 역사학자인 요한 하위징아(Johan Huizinga)는 인간을 본래 놀이하는 인간(homo ludens)이라고 말하며 인간의 존재와 행위양식의 본질이자 문화현상의 기원을 '놀이'로 보았다.

앞서 살펴본 바와 같이 존 듀이(John Dewey)는 『경험으로서의 예술』 첫 장에서 미학자들의 과제 역시 예술작품이라는 경험의 세련되고 강화된 형식들과 경험을 구성하는 것으로 인식되는 일상의 사건, 행위, 고통 사이에 연속성을 회복하는 것이라고 주장하였다(Dewey, 1934). 경험은 있는 그대로의 경험이 되는 정도에 따라서 높은 활력을 지니게 된다. 경험은 한 사람의 개인적인 감정과 감각 안에 갇혀 있는 것을 의미하지 않고, 세계와의 능동적이고 민첩한 소통을 의미한다. 즉 최고의 경험은 자아와 대상 및 사건의 세계 사이의 완전한 상호침투를 의미한다. 경험은 변덕과 무질서에 빠지는 것을 의미하는 것이 아니고, 정체가 아닌 리듬과 발전적인 안정의 유일한 증거를 제공한다. 왜냐하면, 경험은 한 유기체가 사물의 세계 안에서 투쟁하고 성취함으로써 실현되는 것이기 때문이다. 이것이 바로 예술의 근원이다(Dewey, 1934).

이처럼 듀이는 예술을 다른 어떤 것과도 비교할 수 없는 교육의 도구가 된다고 주장하였다(Dewey, 1934: 347). 듀이의 경험적 예술론은 우리의 일상적인 삶과는 격리된 장소에서만 이루어지는 것이 아니라, 일상에 이루어지는 모든 장소에서 즉 삶, 그 자체가 예술이 된다고 말했다.

이때 예술은 경험과 생명체 환경이라는 것과 더불어 '연속성과 역동성'을 지니고 있다고 한다. 이것이 교육적 효과와 더불어 경험적 예술론의 중점이라고 할 수 있다(안지언, 2015).

이처럼 문화예술교육은 각 장르예술의 특성과 차이를 다채롭게 매개·융화하여 저마다 삶의 정체와 의의를 각성하도록 유인·독려하는 '참여와 소통의 과정'이라고 할 수 있다.

이런 점에서 문화예술은 점점 소수의 특정한 기예가 아님을 요구받고 있다. 그것은 말할 수 없는 자와 말할 수 있는 자의 구별, 올바른 재현과 올바르지 않은 재현 사이의 구별을 위협하기 때문이다. 이는 모든 생애 주기마다 인간의 유희적 본능과 사고하는 인간, 노동하는 인간 못지않게 놀이하는 인간의 가치가 주목받아야 마땅함을 뒷받침해 준다.

특별히 '창의적 나이 듦(Creative Aging)'은 놀이를 매개로 창의성과 교육(학습─재현적 사고)과 일상의 확장성이 연결됨을 기억해야 한다.

놀이를 기반으로 한 창의성 - 교육 - 일상으로의 확장

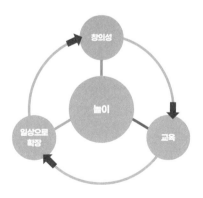

4. 삶 속의 예술경험

"어릴 적 어머니 무릎 위에서 들었던 동화가 나의 예술적 감각의 원천이었다."

— 마르크 샤갈(Marc Chagall)[10]

10) 러시아 태생의 화가이며 판화가, 20세기 유럽화단의 가장 진보적인 흐름을 누비며 독창성과 일관성을 유지하는 가운데 자신의 미술세계를 발전시켰다. 러시아의 민속적인 주제와 유디앤의 성서에서 영감을 받아 원초적 향수와 동경, 꿈과 그리움, 사랑과 낭만, 환희와 슬픔 등을 눈부신 색채로 펼쳐보였다.

 ■ 색채의 마술사, 마르크 샤갈 파헤치기!! 1부

 ■ 색채의 마술사, 마르크 샤갈 파헤치기!! 2부

QR 동영상에서와 같이 샤갈은 1887년 7월 7일 러시아 제국 비쳅스크 근교 리오즈나(영어판)(현재 벨라루스)에서 유대인계 가난한 집안에서 출생하였다. 그가 태어나던 당시 비테브스크의 인구는 약 66,000명 정도였고, 그중 절반이 유대인이었다. 그림 같은 교회당과 유대교회가 있었고, 옛 스페인 제국의 문화의 중심지로 그곳은 러시아의 톨레도라고 불렸다. 대부분의 건물이 목조건물이었으므로, 그것들 중 어떤 건물도 3년 후 나치의 침공 때 보존되지 못하고, 제2차 세계대전 때 파괴되었다.

샤갈은 9형제 중 맏이였으며, 그의 성 샤갈은 보통 유대가정에서 태어나면 다양한 유사 이름을 가진다. 그의 아버지 카츠키 샤갈은 청어상인 밑에서 일을 했고, 그의 어머니는 집에서 야채를 파는 상인이었다. 그의

아버지는 중노동을 하면서 열심히 일했지만, 한 달 수입은 20루블에 지나지 않았다. 이후 샤갈은 "존경받지 못하는 그의 아버지"를 생선 모티브를 포함하여 표현한다. 그래서 샤갈은 "아버지는 나를 낳으셨지만 아버지는 나를 예술가로 만들었다."라는 말을 남긴다.

삶에서 많은 영감을 본인의 작품세계로 가져간 샤갈,

서두와 같이 그의 삶은 정말로 어릴 적 무릎에서 듣던 동화가 그의 예술의 원천으로 자리 잡은 것이다.

마르크 샤갈의 이야기처럼 우리는 어릴 적 예술적 경험의 찰나를 기억할 것이다. 정확히 예술적 내용이 기억나지 않더라도 그 느낌과 정서를 기억하기도 한다.

이처럼 '경험'이란 가치는 너무나 중요하지만 모든 경험이 삶에 유의미하게 남는 것은 아니다.

예술적 경험도 마찬가지이다. 잘 진행된 예술적 경험의 찰나가 우리 삶에 매우 중요하고 의미 있는 창조력을 만든다. 존 듀이는 이를 창조적 지력이라고 했다.

재미난 것은 생명체인 인간은 일상적 삶의 과정에서 자체의 생존을 가능하게 하는 환경과 항상 상호작용하고 있으므로 경험이 끊임없이 일어

난다는 점이다. 그러나 인간의 경험은 때때로 불완전하며 매우 산만하게 분산되어 있다. 우리는 일을 시작하다가도 멈춘다. 경험이 목적하는 바의 수준에 도달했기 때문이 아니라, 외부의 장애물이나 내부의 무력감 때문에 시작하다가도 중지하는 것이다. 기억할 정도로 의미가 있는 것도 아니고 무심코 지나치거나 방심한 사이에 흘러가버리는 것도 매우 많다.

그러나 이러한 경험과는 반대로 제대로 과정을 따라서 잘 진행되는 경우도 있다. 이런 경험은 자체의 여러 가지 요소가 자연스럽게 어우러져 있고, 생활의 일반적인 흐름에서 보면 다른 경험과는 달리 다소 특별하게 구별되기도 한다.

한 가지 일이 만족스럽게 끝나거나, 고민스러운 문제가 해결되거나, 하나의 경기가 끝나는 것이 그러하다. 그리고 식사를 하든지, 대화를 나누든지, 책을 쓰든지, 정치적 활동에 참여하든지, 그 어떤 과정이든지 잘 마무리되는 것이 있다. 그런 경험의 끝은 단순한 정지 상태가 아니라 완성의 단계에 이르게 된 것이다. 이러한 경험은 전체가 하나로서 통일성을 보이고, 그야말로 한 사람의 삶에 의미 있는 경험으로의 사건이 되는 것이다. 듀이는 이와 같이 융합된 통일체적 사건을 "하나의 경험을 가지는 것"이라고 하였다.[11]

11) 완성된 것을 의미하는 "하나의 경험을 갖는 것"(having an experience)이라고 표현하였다. (Art as Experience. Chapter 3; 이돈희, 『존 듀이 교육론』(서울대학교 출판부, 1992), pp. 77-104).

샤갈은 그러한 '하나의 잘 완성된 예술적 경험'을 가지는 것의 중요성을 강조하였다.

러시아 화가 샤갈 외에 독일의 요셉 보이스(Joseph Beuys, 1921-1986), 스페인 화가 파블로 피카소(Pablo Ruiz Picasso, 1881-1973), 미국의 에릭 부스(Eric Booth), 한국의 소설가 김영하 등 전문 예술인, 예술교육가, 예술경영인들은 이러한 경험을 늘리기 위해 예술교육의 중요성을 삶에서 언급하였다. 그리고 우리 모두가 그러한 문화예술교육 경험을 통해 예술가가 될 수 있다고 말했다.

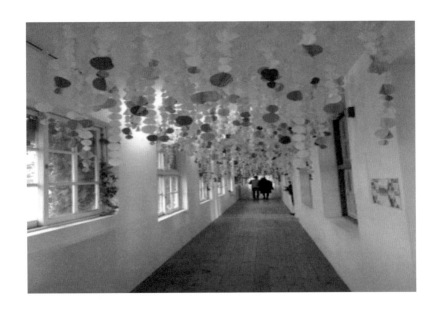

<폐교활용 당진 아미미술관 ©: 저자 개인소장>

<누구나 칠 수 있는 피아노: 멜버른 극장전경 ⓒ: 저자 개인소장>

그렇다면 최근에 화두가 되고 있는 문화예술교육이란 무엇인가? 문화예술교육은 일반인을 위한 예술교육으로 전문예술인 양성을 위한 예술교육과는 많은 차이가 있다. 우선 전문예술인 양성교육이 대부분 하나의 예술 장르를 좁고 깊게 훈련하는 것을 지향한다면, 문화예술교육은 여러 장르를 융합하거나 또는 하나의 특정 장르를 표방하는 경우에도 다른 장르와의 경계가 느슨하여 쉽게 넘나들 수 있는 상태를 지향한다. 또한 문화예술교육은 '예술과 예술의 융합'뿐만 아니라 '예술과 문화의 융합'도 가능한데 여기서 문화란 생활 문화를 필두로 인간 사회에 광범 위하게 분포하는 모든 문화가 해당된다(안지언 · 오세곤 · 이선영, 2022).

이처럼 예술교육의 목적은 크게 두 가지로 '예술을 통한 교육(Education through Art)'과 '예술을 위한 교육(Education for Art)'으로 나누어진다. '예술을 통한 교육'은 근본적인 자아탐구 및 성찰의 일환으로 예술의 사회적 · 도구적 기능에 초점을 맞춘 전인 교육적 접근이며, 최근 이론적 · 정책적 · 현장적으로 '문화예술교육'이라는 용어로 통용되어 불린다.

반면, '예술을 위한 교육'은 예술 그 자체의 전문성 및 우수성을 습득하기 위한 목적으로 예술의 기술적 측면을 중시한다(한국문화예술진흥원, 1987). 예술교육에 비하여 뒤늦게 등장한 문화예술교육의 개념은 앞서 소개한 '예술을 통한 교육'과 유사한 전인적 교육의 확장 개념이다. 문화예술교육은 다양한 문화활동과 예술교육을 접목하여 문화 · 예술적 기량을 향상하는 동시에 타인과 소통하고 교감하는 사회적 감수성을 훈련하는 과정이다(석문주 외, 2010). 인간의 존재성과 이를 형성해 가는 과정으로, 이는 문화와 예술이 교육의 관점에서 연관되고 통합되어야 한다는 것을 의미한다(신승환 외, 2007). 따라서 문화예술교육은 문화와 예술에 대한 표현기법/기술만을 가르치는 교육이 아니라 문화와 예술적 이해 및 향유를 통하여 자신을 표현하고 사회를 이해하는 개인적 · 사회적 맥락 속에 위치한 교육이라 할 수 있다.

이처럼 예술교육의 목적이 단순한 기교나 기술적 측면이 아닌 전인적 교육의 일면으로 받아들이기 시작한 것은 적어도 부분적으로는 철학자

이며 교육운동가이기도 한 존 듀이(John Dewey)의 주장에 기인한다. 듀이는 교육적 사상을 민주주의 실현에 두고 이를 실현시키는 한 방법으로 경험적 교육을 중시하였으며, 교육 내에서 이루어지는 경험으로서의 예술을 민주주의 사회 구축에 필수불가결한 요소로 보았다(허정임, 2012; Dewey, 1997). 듀이는 그의 저서 『경험으로서의 예술』에서 예술이 일상의 경험에서 분리되어, 교양 있고 경제적 여건만을 갖춘 사람들, 즉 엘리트만이 즐길 수 있는 소비재로서 받아들이고 취급되는 것을 비판하였다(박봉목, 1987; Dewey, 1997).

듀이에 의하면, 만민은 교육으로 평등하며, 학습자가 외부 자연환경이나 사회와 부딪치며 겪는 직접경험의 결과와 상호작용하며 순환성장하는 과정을 거쳐 학습자 스스로 배움의 주인이 되는 사회가 진정한 민주주의 사회이다(김연희, 2007). 그러나 실제로 예술교육은 대다수의 학부모와 교사, 그리고 청소년들에게조차 사회진출을 준비하는 '진짜 공부'가 아닌 일종의 장식품 정도로 취급되고 있는 게 현실이다(김인설, 2014). 존 듀이에게 있어서 예술적 경험, 그리고 예술적 경험을 포함하는 보다 포괄적인 의미에서의 미적 경험은 기존의 박물관적 예술개념과는 다르다. 듀이에 의하면, 미적 경험이란 실용적이며 생활과 연관되는 것에서 오는 경험이다(허정임, 2012). 보다 구체적으로 예술교육과 관련지어 설명한다면 학생들의 작품 제작 시 그 결과보다는 제작에 있어 그들이 행하고 겪는 표현활동의 과정이 보다 더 중요하다고 보는 것이다. 이러한

반복적인 과정을 거치면서 학생들은 비로소 미적경험을 하게 된다.

정리하면, 문화예술교육은 전영은(2012)에 의하면, '시대성에 맞게 새로 형성된 개념으로, 예술적 표현기법만을 가르치는 것이 아닌, 예술교육을 수단으로 문화교육을 추구함으로 모든 국민이 문화 향유자로서 문화를 이해하고 예술적 감수성을 발견하며 창조성, 창의력 및 상상력을 발휘하고 지적능력을 향유할 수 있게 하는 것'이다. 이 개념을 이해할 필요가 있다.

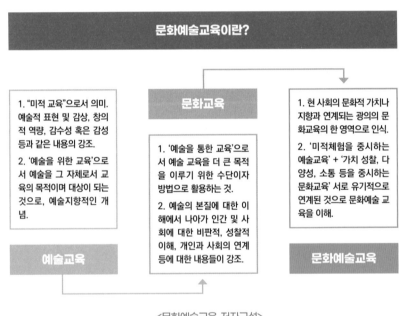

<문화예술교육, 저자구성>

또한 무엇보다 강조하고 싶은 것은, 기존의 학교예술교육의 공교육 예술교육 위주, 아동·청소년 대상의 문화예술교육에서 장소적으로도 학교예술교육 외에 사회예술교육, 아동·청소년 대상 외의 전 생애적인 관

점으로 결국 문화예술의 일상화와 평생교육차원의 문화예술교육의 이해
가 논의되고 실행되어야 한다는 점이다.

<문화예술교육의 영역과 대상, 저자구성>

삶이 사랑한 예술

(생애주기와 예술경험)

요람에서 무덤까지... 한 사람의 인생을 바라보다.

OECD 청소년 자살률 1위, 성인 자살률 1위를 기록하는 가운데, 무가치, 소외, 혐오, 고독과도 같은 문제가 우리 사회에 부정할 수 없을 만큼 만연해 있다.

현대사회의 환경이 크게 변화하고 보편적 생활수준 및 보건의료수준의 향상으로 평균수명이 길어지고, 저출산·고령화 추세가 빠른 속도로 진행되지만, 경제자본에 불균형(불평등) 심화로 교육자본과 사회자본의 불균형(불평등) 현상 또한 심화되고 있다. 이에 건강 및 사회·문화·심리적으로도 다양한 문제점이 드러나고 있다.

본 3장을 통해 삶이 사랑한 예술을 생애주기에 따른 예술경험과 예술교육에 관해 전문가 내러티브(인터뷰)와 사례를 통해서 개인적 차원으로는 생애발달에 따른 특성과 가족, 문화, 지역사회 등의 여러 환경요인과 함께 고려하고자 한다. 생애주기에 따른 예술경험과 문화예술교육 사례 및 전문가 내러티브를 통해 건강한 사회 일원으로 활동할 수 있도록 기여하고자 한다.

사례연구는 각 연령에 따른 대표적 문화예술(교육)의 예시 사례들을 조명하는 것이다. 질적 연구 방법론 중 하나로, 사례연구는 분명한 경계

를 가진 사례를 연구하기 위해 선택하는 것으로 사례를 위한 현장을 기술하는데, 사례와 사례들 간의 맥락에 대해 기술하는 것이다.

또한 내러티브 연구를 통해서는 각 연령별 문화예술(교육)전문가들의 의견을 청취함으로써 그들의 관점과 시각을 이해하도록 한다. 현장전문가의 현장성 있는 이야기를 분석하고 조명하는 것에 의미를 두고자 한다. 이야기(서사)는 힘이 있으며, 자신의 자전적 이야기는 진실함을 동반한 가운데, 전문가적·개인의 생애사적·생활세계적 관점이 혼용되어 포착할 수 있는 강점이 있다. 따라서 질적 연구 방법론 중 '내러티브 기법(Narrative Reserarch)'을 진행하고자 하는데, '내러티브'란 어떤 텍스트나 담론에 부여된 용어일 수도 있고 아니면 개인들이 진술한 이야기에 특정하게 초점을 맞추면서 특정 질적 연구 접근의 맥락 안에서 사용되는 텍스트일 수 있다. 내러티브는 개인의 자신의 삶에 대한 이야기들에 '표현된 경험'을 가지고 시작한다. 그 이야기를 연구자는 분석하고 이해하는 방법으로 제공해 왔다.

진실 된 이야기 청취를 위해 사전 인터뷰 목적, 인터뷰 보관방법, 연구윤리에 대해 설명하였다.

따라서 본 연구에 동의 된 연구 참여자에 한해 서명 또는 구술 동의를 녹음한 후 진행되며, 연구 및 저서편찬 목적 외에는 사용되지 않음을 설명하였다.

본 장에서는 각 생애주기별 대표 전문가의 PII(개별 심층 면접) 또는 코로나19로 E-mail회신 등 인터뷰 참여자의 편의성 · 시간성 · 장소성 · 맥락성을 고려하여 진행 방법을 결정하게 하였으며, 네 가지 공통 질문에 대한 현황과 의미화 인터뷰를 기반으로 내러티브 연구를 진행하고자 한다.

공통 질문내용
Q1. 선생님 개인 소개와 단체 소개 부탁드리겠습니다.
Q2. 주로 어떤 연령에게 어떤 활동의 문화예술(교육) 활동을 하시는지? 계기?
Q3. 특별히 그 연령에 중요한 문화예술(교육)의 가치는?
Q4. 이러한 예술활동을 통해 궁극적으로 무얼 안겨 주시고 싶은지?
Q5. 해당 연령에 추천하고 싶은 문화예술(교육) 활동은?

<전문가 인터뷰 내용>

1. 전 생애주기와 예술경험

먼저 첫 번째 이야기로 '극단 즐거운사람들'과 '노원어린이극장'의 예술
감독으로 활약하는 김병호 대표님의 전 생애주기에 따른 예술경험 및 문
화예술교육 가치에 관한 거시적 이야기를 청취하였다.

김병호. 극단 즐거운사람들 & 노원어린이극장 예술감독

Q1. 선생님 개인 소개와 단체 소개 부탁드리겠습니다.

A1. 반갑습니다. 극단 '즐거운사람들' 김병호입니다. 극단이 운영이 되려면 신경 쓸 일이 많은데 이것저것 여러 일을 예술감독으로서 하고 있습니다. 무엇보다 이런 것이 중요한 게 작품 하나가 만들어지기까지는 상당히 다양한 사람과 다양한 작업이 펼쳐지기에 그런 것을 누군가가 다 같이 어우러질 수 있도록 살피지 않으면 하나로 모아지지 않습니다. 저는 그런 것들을 하나로 모으는 일을 하고 있습니다.

Q2. 대표님은 이 분야에서 현장경험도 많으시고 아시테지코리아 이사장으로서 거시적인 경영과 지금 노원을 필두로 한 지역 내의 예술활동을 하시면서 생애주기 예술활동에 관심이 많으신 것으로 압니다. 여러 연령층을 현장에서 지속해서 만나고 계시는 것으로 아는데, 전 생애적인 문화예술활동에 대한 고견을 듣고 싶어요.

A2. 우리가 예술이다. 문화예술이다. 이렇게 구분해서 얘기를 하는데, 사람이 삶의 질을 높이기 위해서는 아이 때부터 바라보는 '관점'과 '시각'이 매우 중요해요. 살면서 그것을 더욱 느끼고요. 실제로 연극을 중심으로 활동을 하지만 어려서 시골에서 할아버지와 할머니로부터 밥상머리에서 들었던 이야기들이 50이 돼서 다시 생각이 나면서, 그 나이가 되고 보니 새겨지고 하는 것을 지금도 경험하고 있어요. 그런 생각이 들면서 우리가(영유아부터 예술교육의 중요성을 얘기하고 있는데), 아이들에

게 가르치거나 주입하는 교육이 아니라 예술이 가지고 있는 본질은 '아이에게 그 자체로 어떻게 느끼게 해줄 것이냐'가 굉장히 중요하다고 생각해요.

그래서 제가 1999년도에 노르웨이에 갔는데 충격을 받았어요. 대표적인 예로 우리는 '만지지 마세요. 그러지 마세요.'가 많은데 그곳에서는 '만지세요. 체험하세요. 느끼세요.'라서 굉장히 충격을 받았어요. '아이들을 대하는 태도가 다르구나…' 나이 든 배우들이 아이들을 위한 연극을 하는데 아이들을 만나면 무조건 무릎을 꿇어요. 습관적으로 아이들에게 눈높이는 맞추는… 겉으로 보이는 것에서도 새롭게 느꼈는데, 실제로 아이들을 위한 작품의 내용이 굉장히 그 주제가 철학적이었어요. 아이들 작품이면 죽음이라든지 무거운 주제는 안 다루고 가볍고 재미나고 형형색색의 개념으로 통상적 개념으로 아이들을 대하는데 그곳은 중력, 물, 소리와 같은 주제로 대사도 거의 하지 않고 진행하는데… '아 이게 진짜 연극이다.'라고 생각하고, 어른들보다 더 깊게 이해하고 아이들이 공연이 끝나고 무대 위에 올라가 배우들과 대화하고 교감하는 모습을 보면서 '아 우리가 너무 어른들 생각으로 아이들을 가두고 있지 않나.'라는 생각이 들었어요. 그래서 그때 제 스스로를 돌아보며, '내가 하려고 했던 연극의 역할이 이런 것 아니었나?'라는 생각으로 그때부터 어린이연극을 본격적으로 하면서 재미가 붙었어요.

그러면서 아시테지라는 (국제 아동청소년연극협회)를 이끄는 계기도

됐는데 특별히 세대별로 다양한 경험은 '노원'이라는 지역사회에 저희 극단이 있는 지가 15년이 되었는데 정확히 실질적으로 지역사회와 만난 건 10년이 되었어요. 이 시작은 예술이 사회적으로 역할을 하는 게 절대적으로 필요하다. 그것이 맞다고 생각했어요. 어린이청소년 연극과 더불어 예술교육과 사회예술교육을 본격적으로 시작했어요. 연극놀이를 통해서 미취학아이들을 만나고, 즐거운연극교실로 초등·중·고등아이들을 만나고, 시니어와 실버는 동아리 형식의 직접 경험하는 생활예술형태로 극단 연습실을 오픈해서 하기도 하고 찾아가는 예술교육을 하기도 합니다.

지금 극단이 함께하는 지역사회 어린이들 동아리가 있고, 청소년동아리, 주부 마마동아리, 실버 동아리가 있어요.

이것은 직접 예술활동을 경험하는 과정에서 태도가 달라지는 것을 보고 엄청난 보람을 느끼고, 극단 내 창작가들도 영향을 받아요. 처음엔 '전공자도 아니고 잘하지도 못해요'에서 극단에서 장을 마련해 주니 경험에 시발점이 돼서, 첫 무대 서면 눈물이 펑펑 나고 감정이 밀려오는 경험이나 기타 경험을 통해 삶의 태도가 확연히 달라져요. 예시로 물리적 건강이 좋아지거나 우울증이 있었던 분들이 점점 나아지기도 하면서 삶을 대하는 태도가 달라지는 거죠.

사실 연극만 하기에도 고단하긴 한데, 그전에는 '아 연극은 원래 힘든 거지.'라고 생각했는데 이런 과정을 거치면서 단순 창작과정에서 경험할 수 없었던 보람을 느끼며 버팀목이 되는 거죠.

예를 들면, 시민사회에 있던 분들은 우리가 버팀목이 돼서 감사하다고 한다면 우리는 고단한 창작작업으로 힘들었던 것을 그들이 보람을 느끼는 것에서 '상호작용'됩니다. 이것은 사회적 시너지가 있다고 확신하게 된 계기구요.

실제로 연극을 직접적으로 하지 않지만 '우리마을 해설사 양성', '연극놀이 지도사 양성'과 같은 언어구사, 사회적 프로그램에 극단도 지역사회 내 가미하게 되어서, 연극을 직접적으로 하지 않아도 극단하고 매개가 생기면서 지역사회 내 관계망에서 시민들이 관객이 되고 지지자가 되면서 수요자가 되어 주는 거죠.

처음에는 단원들도 "연극만으로 힘든데, 왜 이렇게 지역하고 뭘 해요?"라고 하다가 5~6년차 지나면서 극단 창작활동에서 도움이 되면서 그들이 수요자가 돼 주고 지지자가 되면서 굉장히 효과가 있고 예술의 사회적 역할은 절대적으로 필요하다고 느꼈죠. 그리고 예술가는 사회적 이해도가 깊었을 때 건강한 아이디어나 영감을 얻을 수 있다고 생각해요. 실제로 삶의 질, 삶의 깊이, 행복지수 이런 얘기들 하는데, "지금은 빵을 먹고사는 시대는 지났다고, 감동을 먹는 시대다."라고 이어령 선생님이 얘기하셨는데 이게 맞죠. 실제로 현장에 가면 그래요. 굶어죽는 사람보다 고독사가 많으니까요. 그러면서 문화예술교육과 활동은 각 장르별로 창작자들이 지역사회에서 창작물을 주입하듯이 객석과 무대로만 만나지 않고 교육프로그램을 통해 부대끼고, 실제로 사람들이 경험하게

하는 것은 발상의 전환을 일으킨다고 봐요.

특히나 시니어는 그들의 사회적 경험치가 자연스레 무대에서 폭발해요. 이들의 삶이 사회적 자산과 사회적 자본이죠. 이 중요성을 인식하니 어떻게 하면 대상별 세분화를 통해 사회적으로 확산되게 할까는 국가위주의 한국문화예술교육진흥원과 지원기구들이 함께 고민하며 지원에 있는 예술가들도 세분화된 연구과정을 통해 시민들과 만나면 좋겠어요.

Q3. 네 대표님께서 예술 공급자(창작자)로서 전 생애적인 예술경험의 중요성을 잘 얘기해주셨습니다. 그렇다면 수요자(향유자)들을 만나시며 인상 깊으셨던 수요자 중심의 구체적 예시 사례들을 들을 수 있을까요?

A3. 그런 경험을 한 사람과 안 한 사람의 차이가 가장 쉽게 드러나는 게 무엇이냐면, 지역에서 봉사를 할 때 보면 예술적 경험을 하신 분들은 확실히 '공동체'의식이 있고, '소비에 대한 이해'가 달라요. "보통 나는 부자가 아니니까 기부하기도 뭐하고 연극은 있는 사람들만 소비하는 거 아닌가?"에서 가치를 이해함으로써 건강한 소비자가 되고 규모의 경제를 생각하게 돼요. 소비에 대한 개념이 확실히 되면 사람이 행복해지더라고요. 재화에 대한 이해도 커지면, 우리사회에 공짜가 없는 것인데 예술적 경험과 과정을 통해 이해도가 높아져요.

'연극은 공짜로 본다'에서 과정을 아니까 사고도 바뀌고요.

그리고 자발성이 달라지는데요. 자기 삶의 태도가 확실히 자신이 행복

한 사람이라는 것을 인지하고 공동체적으로 작업을 해 보니 내가 사회 속 필요한 일원이라는 것과 배려가운데 결과물이 탄생하는 과정에서 공동체성 자발성이 커져가는 것 같아요.

그리고 그 변화 된 사람이 누군가에게 영향을 끼치고요. '선한 영향력'이라고 생각해요. 특히 아이들은 당장 무엇을 변화되길 바라고 경험시키는 것은 아닌데, 신중년들은 인생의 경험이 있기에 성과가 아주 바로바로 나타나요. 고마워하고, 감사해하죠.

극단에서 표가 잘 안 나가면 나서서 홍보해 주고, 시켜서라기보다 스스로가 이해하기에 자발성이 생기죠.

이것을 보며 예술적 경험은 삶의 질을 바꾸고 행복지수를 바꾸는데 기여한다고 생각해요. 비단 연극뿐 아닌 문학, 음악, 무용 등 통해서 세상을 깊이 바라보는 자양분이죠.

Q4. 네. 여러 가지 자아존중감, 공동체성, 소비, 자발성, 신체적 변화 등을 선순환적으로 잘 얘기해 주셨습니다. 마지막으로 여러 가지 건강한 활동을 하시면서, 건강한 사회를 위해 해 주고 싶은 이야기가 있으실까요?

A4. 문화예술적 경험뿐 아닌 어려서부터 새로운 것에 대한 두려움이 없도록 아이들을 지도할 필요가 있어요. 결국엔 초등 12세 이전 경험이 전 굉장히 중요하다고 봐요. 왜냐면 모든 게 새롭고 거의 대부분 첫 경험

인 확률이 높을 시기거든요.

자기 가치관과 세계관이 생성되기 이전인 호기심 가득할 시기에 넘어져서 다치더라도, 그때 넘어지지 않으면 언제 넘어질까 라는 생각으로 간접경험이 됐든 직접경험이 됐든 경험하게 해 주세요. 그런 경험이 쌓인 사람들은 자발적 판단이나 자기주체적 능력이 확실히 높아져요. 특히나 흑백논리 같은 나와 다름이 이 사회에 많은데, 특히나 어릴 적 부모들이 이 부분을 굉장히 경계해야 한다고 생각해요. 이건 개인보다 사회의 문제죠. 오랜 기간 축적된 혐오의 문제라고 생각해요.

예전에 대가족 제도에서 살았을 때는 할아버지에게 삼촌이 혼나면 알아서 추스르는 효과가 있어요. 그래서 조금은 느슨하고 여유로웠고, 배려하고, 기다릴 줄 알았죠.

댓글로 폭탄을 해서 어느 한 사람을 못살게 군다던지 그런 문제를 보면서, 좀 관계망에 대해서 형제가 많지 않고, 가족들도 모여 있는 시간이 적기에… 저는 개인적으로 1년에 한 번씩 아름다운 재단에서 하는 독거노인 위해서 말동무 하는 자원봉사를 가보면 인생에 가장 힘든 거는 '외로움'이라고 해요. 돈이나 자산이 아닌 외로움이요. 특히 남자어른들은 심각해요. 이것은 사회문제죠.

어떤 관계망을 통해 서로 케어(Care)할 수 있을까 고민해요.

우리는 공연을 하는 사람이니까 2인 1조가 되어, 한 명은 아코디언 되고 한 분은 시낭송을 해서 정기적으로 돌고 놀아드립니다.

가족 관계가 아니기에 그 분들을 몰라라 하는 게 아니라 사회 속 공동체성을 인지하면서 사회적 책임감이 한편에 있어야 한다고 생각해요. 내가 젊은 시절엔 그렇게 누군가를 바라보고, 내가 나이가 들면 그것을 받는, 그게 과하면 간섭이 될 수 있지만 알게 모르게 그게 작동되는 게 안전한 사회죠.

　그러기 위해선 예술이 사회적 역할을 요구받고 있다고 생각해요. 우리 시대는 어느 정도는 살 만해졌고, 경제력을 확보하기 위해 본질을 놓친 것이 있다면 이제는 회복시켜서 졸부 티 내지 말고 안정망을 갖춘 사회로 가야 할 것 같습니다. 그러는 과정에서 예술의 사회적 역할이나 사회적 요구는 현실화되고 있다고 봅니다.

2. 태아/영유아기 삶과 예술

<베이비드라마, 일본 영아 예술교육 현장 ⓒ: 저자 개인소장>

태아기는 단세포인 수정란에서 시작한 '태아'의 성장기를 나타내는 것으로 세포분열과 분화과정을 거치면서 아홉 달 동안 모체의 자궁 안에서 빠르게 성장·발달하게 된다. 태아는 온전히 모체의 영양을 공급받으며, 건강의 기초도 이때부터 형성되기 시작하는데, 임신기 영양과 정서는 태어날 생명에게 평생 건강의 근원이 되므로 임신기간 동안 충분한 물리적·심미적·정서적 공급을 올바르게 관리할 필요가 있다.

소위 말하는 '태교'는 '태교의 중요성'이란 각종 연구물과 구전을 통해 임산부가 되자마자 이곳저곳에서 듣게 된다. 태교는 임산부의 행동이 태아에게 심리적, 정서적, 신체적으로 영향을 미친다는 것을 근거로 하여 임신 중에 태아에게 좋은 영향을 주기 위해 언행을 삼가며 태아가 자라나기 위한 준비를 보다 잘할 수 있도록 좋은 환경을 만들어 주고자 하는 태중교육을 말한다. 한때 비과학적인 미신이라고 치부되었으나, 태내 환경이 태아에게 미치는 영향에 대한 과학적 연구결과에 의해 그 효력이 증명되고 있다.

주로 태교하면 브람스 음악을 듣거나 엄마 아빠의 목소리로 책을 읽어 주는 것을 많이들 생각하게 된다. 최근에는 태교도 다양하게 엄마 아빠가 좋아하는 힙합음악부터 부모가 좋아하는 연예인 사진을 걸어 두고 하루에 몇 번씩 보는 것을 태교로 대체하기도 한다. 이처럼 세상에서 가장 편한 엄마의 자궁이라는 우주 세계에서 기분 좋은 자극들을 해 주는 것

을 태교라고 한다면, 2017 예술교육 주간에는 '내 안에 너 있다.'라는 주제로 태교를 주제로 한 공연, 전시, 체험, 심포지엄이 어우러진 예술교육 축제를 2017년 9월 21일부터 9월22일 용인 포은 아트갤러리에서 진행된 바 있다.

용인문화재단은 예술교육과 태교의 접목성을 가늠해 보고자 기획됐으며 재단의 대표 예술교육 프로그램들의 강사와 수강생들이 태교를 주제로 다양한 방식의 예술교육 콘텐츠를 선보인다. 용인지역의 임산부를 위해 전문 사진작가가 만삭사진을 촬영해 주고, 재단 예술교육의 역사를 살펴볼 수 있는 사진전시, 지역문화예술매개자로 활동하고 있는 아트러너들의 재능기부 프로그램, 용인 시민예술학교 수강생들이 꾸미는 다양한 공연과 체험 프로그램을 만나볼 수 있다. 또한 '태교, 문화예술교육의 희망과 과제'를 주제로 진행하는 심포지엄에서는 다양한 분야의 태교 및 예술교육 전문가들이 참여해 태교에 있어서 문화예술교육의 중요성 및 향후 용인지역에서의 특화된 태교 문화예술교육의 방향성을 함께 그려볼 수 있는 시간이 마련됐다.

만삭사진관으로 셀프 만삭사진을 찍을 수 있는 공간부터, 사진전시, 공연과 체험 프로그램으로 지자체 차원의 무료 페스티벌 행사를 통해 예비 부모와 육아 부모 모두가 즐길 수 있는 콘셉트로 '내 안에 너 있다' 문화예술교육 축제를 진행한 것이다.

두 번째 사례로는 김천시립도서관에서 〈작은도서관 태교·육아 힐링 프로그램〉이 시작됐다. 2020년 10월 13일부터 예비·육아부모 대상, 북아트와 원예치료를 운영하는데 참가자들의 큰 호응을 얻고 있다. 올해는 자신의 이야기로 직접 만드는 북아트와 정서적 안정을 위한 반려식물 만들기 원예치료 수업을 월 4회 진행하고 있으며 한 참가자는 "기분 전환도 되고 작품 만들기도 즐거워 매 수업 한 번도 빠짐없이 참여 중이다. 이런 기회가 자주 있었으면 좋겠다."라고 말했다. 이처럼 작은도서관 접근성 강점을 살려 출산과 육아에 도움이 되는 기획은 일상에서의 태교를 가능케 했다.

김천시립도서관(작은도서관) 사례는 코로나19상황에 자칫 고립될 수 있는 임산부들을 지자체에서 돌보고, 그것을 문화예술교육 활동의 일환인 북아트와 원예치료를 결합하여 정서표현과 정서안정으로 연결하여 기존의 문화센터 위주의 고급 예술교육으로 행해지던 태교활동을 일상예술로서 문화예술교육의 접근을 시도한 예이다.

세 번째로 양주시의 경우 매년 10월 12일 임산부의 날을 맞아 다양한 문화예술활동들을 기획하는데 2019년에는 '오감만족 태교콘서트'라는 이름으로 양주 섬유종합지원센터에서 '하모나이즈 콘서트'로 쇼콰이어 콘서트와 송근례 교수님의 태교전문가로 우리아이 행복지수높이기에 관한 렉쳐 콘서트, 부대행사로 캘리그라피, 태교동화전시, 부부태교 상담코

너, 스트레스 측정, 임산부 체험 등 부부가 함께 즐길 수 있는 다양한 태교축제를 기획하였다.

이처럼 태아기 문화예술경험과 임산부의 문화예술(교육) 향유는 아이의 심미적·정서적 발달뿐 아닌 임산부의 심미적·정서적 발달이 탯줄과도 같이 연결되어 있어, 아이가 살아가는 토양을 만드는 기저가 된다.

기존에 산부인과 문화센터·백화점 문화센터 위주의 태교 교육에서 지자체 차원과 무료향유 프로그램의 확대는 태아를 인식하고 인간의 생애주기에 있어 중요한 변화라고 생각된다.

다음으론 영유아기 문화예술(교육)사례에 관해 알아보고자 한다.

"어릴 적 어머니 무릎 위에서 들었던 동화가 나의 예술적 감각의 원천이었다."

— 마르크 샤갈(Marc Chagall)

앞서 살펴봤던 마르크샤갈의 목소리는 지금의 나에게도 무언가를 말하고 있다. 그러며 나의 어릴 적 끄적거린 낙서부터 처음 그린 부모님 그림, 유치원 소풍날 장기자랑으로 춤췄던 둘리 노래까지 우리 부모님은 나의 모습들을 기억하고 계셨고 나의 예술활동에 늘 첫 번째 애호가가 되어 주셨다.

영아기는 출생 후 성장발달이 일생을 통해 태아기 다음으로 가장 빠르게 진행되는 단계로, 신장과 체중이 크게 증가하며 골격의 크기와 수도 증가하고 점차 단단해진다. 특히 뇌세포를 포함한 신경조직이 급격히 발달하는데 이와 같은 신경, 골격 및 근육의 발달에 따라 영아는 기고, 앉고, 서는 등의 운동기능이 점차 발달하고 운동기술도 정교해진다. 이에 대해 인지능력도 돌 전후로 폭발적 향상이 이뤄지며 아이들은 음률이나 리듬, 시청각이 상당히 발달한다. 사실 아이들이 광고와 리듬악기를 좋아하는 것도 이와 같은 이유에서다.

유아기는 성장은 지속적이지만 그 속도가 영아기에 비해 느리게 나타나는데, 완만한 성장으로 신체는 영아기보다 느리지만 두뇌가 성인수준으로 발달하여 사회성과 인지능력이 발달하고, 언어습득이 빠르게 이뤄져 언어표현이 확장되고 정교화된다. 기본적인 자신의 취향(Taste)이 형성되어 자기 주관과 주장도 커진다.

사실 저자는 이 시기에 심은 예술나무는 태아기에 다져진 토양과 어우러져 아동·청소년기에 폭발적 열매를 맺는다고 생각한다. 이에 잘 심겨진 예술나무를 위해 현장에서는 어떤 사례들이 있는지 알아보고자 한다.

사실 영유아기 문화예술(교육)은 무궁무진한 사례들이 국내외적으로 있다. 엘리엇 아이스너(Elliot Eisner)(1994)는 "예술을 통해 어린아이들

을 보는 법을 배운다."라고 하면서 유아교육에서 예술에 대한 기초능력을 갖추는 것이 중요하다고 주장한 바 있다. 이때 '예술'이란 심미감, 즉 아름다움을 생활에서 느끼는 능력을 말한다. 또한 뇌 연구가들은 우반구와 좌반구, 양 뇌의 균형적 발달을 통해 이뤄지는 사람은 최대한의 능력이 개발될 수 있다고 주장하는데, 교육을 통해 유아의 심미감을 증폭시키는 면에서 유아가 가진 능력을 최대한 발휘하기 위한 방편으로 예술교육을 시행하였다.

영유아기 예술교육의 사례는 국내외적, 국가적, 민간적 차원에서 모두 다양하다.

유럽에서는 이미 수십 년 전부터 영유아를 위한 예술 콘텐츠를 지속적으로 개발하고 있으며, 국내 역시 다양한 곳에서 관련 시도들을 해 오고 있다. 영아 공연 예술의 관객은 신생아부터 12개월까지의 아기를 대상으로 한다. 전 세대를 아울러 가장 어린 나이의 관객들이 세상에 태어나 처음 보는 공연이라고도 할 수 있다.

영유아 공연은 예술의 감성을 교류한다는 것에 주안점을 둔다.

특별히 언어에 대한 이해가 갖춰지지 않은 0세 즈음 아이들의 공연이기 때문에 '말'보다는 시각, 청각, 촉각을 통한 감성 자극에 주력하는 것이 특징이다.

영아 예술교육의 구체적 사례로 극단 민들레의 〈잼잼〉이다.

"우리 아이는 우리 아이로 자라야 한다."

베이비 드라마 잼잼은 36개월 미만 영아를 위한 공연으로
전통 육아놀이의 기본인 자장가에서 '숫자놀이','잼잼', '곤지곤지' 등을
활용해 우리말의 운율을 저절로 익히고 박자 개념을 이해하게 한다.

<베이비드라마 잼잼 포스터>

"우리 아이는 우리 아이로 자라야 한다.", "이야기, 줄거리가 아니라
Perfoming 자체로 완결이 되는 공연!"으로 극단 대표이신 송인현 선생
님이 실제 손주들과 놀아주며 그 발달을 관찰하고 목도하며 만들어 낸

36개월 미만 영유아 공연이다.

우리아이 생애 첫 공연으로 손주에게 선물하고 싶은 마음으로 시작했던 프로젝트의 작품구성은 다음과 같다.

1. 사전놀이 단계로 배우들과 아이들이 친해지는 시간을 갖고 음악 안에서 움직이며 아이들과 기본적으로 숫자 세기, 손뼉 치기 등 놀이로 진행된다.

2. 본 공연으로 앞서 놀이를 한 숫자세기 잼잼 곤지곤지 등으로 아기들의 일상을 표현한다. 친구와 놀고 다투고 화해하는 과정이 관객과 하나가 되어 표현된다.

3. 뒤풀이로 아기들이 무대로 나와 배우가 되어 행동을 한다. 부모들이 아기를 안고 배우들이 이끄는 대로 움직이다 보면 모두가 훌륭한 무용수가 된다.

사전놀이 단계로는 아이들이 좋아하는 기본 음악 안에 손뼉 치기 등 놀이와도 같은 유희성과 본 공연으로 아이들의 일상에서 많이 하는 잼잼 곤지곤지 등으로 연기자가 아이들의 일상을 표현하고 이야기를 보여 준다. 뒤풀이를 통해 엄마와 아기가 함께하는 움직임을 통해 배우의 행동을 모방하기도 하고 주체적으로 표현하기도 한다.

이와 같은 구성은 전통적 바탕에 둔 연극 양식(무대, 관객, 배우)을 추구하면서도 전통에 머물지 않고 동시대와 소통하는 민들레의 가치가 담겨져 있는데 'Small Size(baby drama)'와 'School Theather' 등 새로운 연극운동을 통해 예술의 사회적 역할과 가치를 확장해 나가는 의도가 담겨 있다.

■ 아동극 잼잼 메이킹필름 공개!

실제로 영아의 아이들은 조화로운 인격체 성장에 중요한 시기로, 아동·청소년극 분야의 세계적인 연출가 토니 그레이엄(Tony Graham) 역시 "아기가 태어난 후 7세가 되기까지의 경험은 성장 발달에 매우 중요한 역할을 한다. 이러한 점에서 연극은 인간의 창의성·상상력·통찰력·공감능력 발달에 중요한 기여를 하는 예술"이라고 말한 바 있다.

이와 같은 사례로 알 수 있듯이, 영유아 시기 예술을 통한 학습의 중요성은 몇 번을 강조해도 부족함이 없다. 이 시기 동안 예술적 방면에 많이 노출될수록 뇌의 발달 정도가 높아진다는 분석도 있다.

하버드대학교 심리학과의 하워드 가드너 교수에 따르면 영유아기 예

술교육은 지각 · 감각 · 직관 · 사유의 4가지 기능을 조화롭게 해 긍정적인 정서를 지닌 인격체로 성장할 수 있도록 도와준다. 이와 관련해 자극이나 교육의 영향력이 가장 강력한 시기인 생후 36개월 이전을 가리켜 '감수성기'라고 일컫는데, 두뇌 발달이 적절하게 이뤄지려면 이 감수성기 동안 관련 자극에 노출되는 것이 좋다는 분석도 있다.

감수성기와 관련된 감각은 시각 · 청각 · 촉각 등이며, 감성의 자극도 매우 중요한 부분이다. 만약 이 시기를 놓칠 경우, 두뇌발달이 지연되거나 왜곡될 수 있다는 의견도 있다.

그러나 아직까지 영유아 공연예술에 대한 대중의 인식은 그리 친근하지 못하다. "0세가 볼 수 있는 공연이 있다고?" 등, 생경한 반응이 대부분이다. 이에 세계적인 흐름으로 떠오르고 있는 영유아 공연예술을 대중에게 소개하고자 하는 노력도 진행되고 있다(베이비타임즈, 2019.07.23.).

그렇다면, '태/영유아기 문화예술(교육) 활동'의 현장 전문가 내러티브 연구로 어떤 분을 만나볼까? 그 안에 작은 세계와 큰 우주가 있는 아이들을 매일 만나시는 선생님을 모셨다. 이경숙 선생님은 20여 년간의 교사 생활로 진심으로 아이들을 관찰하고, 지원하고, 학부모와 조력한다.

이경숙. 어린이집 교사. 두 아이의 엄마

Q1. 안녕하세요. 그 누구보다 경험이 많으시면서, 현장에서 아이들의 일상성과 잠재력에 대해 고민하시는 선생님을 만나 뵙게 돼서 반갑습니다. 자기소개 부탁드립니다.

A1. 안녕하세요. 저는 20여 년간 어린이집 교사로 근무하고 있는 이경숙이라고 합니다. 대학생아들과 고등학생 딸을 두고 있습니다. 구립 · 민간 등 다양한 어린이집 경험을 했고 유아교육과를 전공하였습니다. 그간 프로젝트접근법[12] 수업에 관심이 많았고 그물망처럼 뻗어 가는 아이들의 상상력과 도움이 많이 되어서 정착시켜서 많은 수업을 했습니다.

Q2. 현재 보육현장에서 이루어지는 영유아 문화예술 교육활동이 무엇인가요?

A2. 영아(만 0세~만 2세)는 뮤지컬, 인형극관람, 나만의 한복꾸미기, 점토로 송편을 만들어요. 카네이션 만들기, 연 만들기, 크리스마스트리 만들기, 음률로 '동물을 사랑해요', '엄마 아빠 사랑해요' 들으며 악기 연주하기, 노래 들으며 한삼을 흔들어요. 동요 듣기로 현충일 노래, 손 씻

12) '프로젝트'라는 아이디어가 듀이(Dewey)와 킬패트릭(Kilpatrick)에게서 나온 이래로, 1930년대의 진보교육(The progressive education), 1970년대의 열린교육(Open education), 교육과정과 방법의 적합성에 대한 관심, 또 영국의 플라우든 보고서(Plowden Report, Integrated day, Integrated curriculum, Informal education) 등으로 계승 발전해 왔다(Katz & Chard, 1979). 우리나라는 외국에 비해 프로젝트 수업의 역사는 비교적 짧다. 열린교육을 즈음한 1990년 이후 유아교육 분야에서 시작해서 초·중등학교로 확산해 왔다. 특히 유치원과는 달리 교과가 엄존했던 초·중등학교에서는 일종의 교수법으로 혹은 교과서를 재구성한 주제 중심 수업의 한 종류의 의미로 최근 수업 혁신을 도모하고자 하는 교사들 사이에서 비교적 널리 퍼져 있다.("왜, 프로젝트 수업인가?", 행복한교육, 정광순 한국교원대 초등교육과 교수)

기 송, 소중한 전기, 설날 등과 같은 활동들이 있습니다.

유아(만 3~5세)는 한복(세계 여러 나라 전통의상) 꾸미기, 황사마스크 만들기, 모금함 만들기, 점토로 새해에 먹는 여러 나라 고유의 음식 만들기, 단소, 우쿨렐레, 오카리나 등 악기 연주하기, 명곡 감상하고 다양하게 표현하기(주제별 다양한 활동이 있고요), 사계 '봄', 헤르만 네케 '크시코스의 우편마차', 명화 속 인물 (몸짓, 행동, 표정) 등 따라 해 보기, 감상하기로 밀레의 '이삭 줍는 사람들', 빈센트 반 고흐 '별이 빛나는 밤'과 뮤지컬 인형극 관람, 동요 듣기가 있습니다.

아무래도 교구재와 주제는 같더라도 영아는 체험과 오감발달로 이뤄진다면 유아는 직접 창조적 활동을 통해 만들어 보고, 표현하고, 연주해 보는 차이가 있는 것 같아요.

Q3. 영유아시기 문화예술교육 활동의 가치가 무엇일까요?

A3. 현재 누리과정이 '유아중심, 놀이중심'으로 바뀌면서 유아의 자율적 놀이성의 커져서 영역의 구분이 축소되고 아이들이 노는 것을 보조해 주는 정도로 바뀌었습니다. 이전엔 교사가 교구재와 영역을 다 만들고 쥐어 주는 것이었다면 지금은 자극을 주는 역할인데요. 저는 사실 가정교육과 연계하여서 이 부분을 어린이집에서 지속적으로 자극해 주냐 안 주냐는 아이의 성장발달에 큰 차이가 있다고 생각해요. 특히나 예술 및 감수성, 감각을 타고나는 아이들이 있는데, 그런 아이들도 물론 있지

만 그렇지 못한 아이들은 더 중요하다고 생각해요. 일상의 것들을 다 보고 듣는 게 패턴이고, 음악이고, 예술·동이라고 저는 생각해요. 버스를 타고, 신호등을 봐도 다 음률, 색깔 예술활동인데 교사가 그것을 끌어 주면 상상력이 자극된다고 생각해요.

아이들에게 자유롭게 물감을 만지게 하고, 다양한 재료로 감각경험을 하게 하는 편인데, 그것은 영아 때 계속 자극을 해 주면 유아시기에 확실히 달라져요.

인터뷰를 준비하며 작년에 졸업 한 친구가 생각났어요. 3세 때 저랑 만난 아이인데, 하나를 주면 서너 개를 발휘한 친구였는데, 어머니 아버지가 다 이공계를 전공하시고 그와 관련된 일을 하셨어요. 사실 예술적성은 10-20% 정도의 기질이 있어 보였는데, 미술이나 음율 수업을 강조하다 보니 다양한 그림이나 음률을 표현하게 했는데… 단, 자기 스케치북에요. 얼굴에 눈코입도 빨리 그리고, 색감에 대한 것도 다양하게 그리더라구요. 활동이 재미있었는지 집에 가서도 계속 그 활동을 하고 싶어 해서 어머니가 그냥 풀, 도화지, 붓, 물감 등등을 주고 마음껏 그리라고 하셨대요. 그럼 전날 집에서 한 것을 가지고 와서 어린이집에서 얘기해 주곤 했어요.

그래서 그 아이가 뻗어가는 것을 보면서 예술적 부분을 건드려 주니 다른 아이들도 모델링을 하고, "4세가 저런 표현을 해?"라고 생각이 들 만큼 1년간의 활동이 의미가 있었고요.

사실 부모님들께서 힘드시니까 밖에서 체력을 소진하는 놀이 위주로 많이 해 주시는데 일상에서 아이에게 간단한 질문과 한마디를 던져 주는 것으로 미술교육이 되기에, 그냥 지나치지 않고 '자극'을 해 주는 게 너무 중요하다고 생각해요.

그렇게 일상에서 부모와 교사가 자극을 해 주는 아이들은 태도가 너무 달라요. 직접경험을 해보지 않아도요.

Q4. 영유아 시기 추천하는 문화예술교육 활동이 있으신가요?

A4. 영유아 시기 아이들은 무궁무진한 가능성과 두뇌가 촉발되는 시기예요. 돌잡이 아이부터 다양한 음률에 반응하고 색감을 찾아가는 경험은 부모님들이라면 다 목도하셨을 것이에요.

시청각이 특히나 발달되는 영아는 리듬, 색감을 많이 노출해주시구요.

유아로 넘어가는 4세 이상의 아이들은 생각보다 건축물 만들기 등 창조적 조형활동을 하는 것을 좋아해요. 모델을 똑같이 모방해서 건물을 만드는 아이도 있는 반면에 측면에서만 모방해서 건물을 만드는 아이, 모방 자체를 하지 않고, 자기 스스로 무에서 유를 창조하는 아이까지… 아이들의 다양한 시선과 또 서로의 만들어진 것을 보고 자극이 되기 때문에 좋았던 것 같아요.

또 뮤지컬과 연극관람(인형극)도 너무 좋은 게 종합예술이잖아요. 그 안에 디자인, 무용, 조명, 의상 등 경험할 수 있기 때문에 코로나 상황에

아이들이 이전보다 덜 경험해서 안타까워요. 찾아오는 인형극 프로그램도 이전엔 많이 했는데, 다시 아이들이 다양한 예술 체험을 경험해 보길 바라요.

그리고 명곡, 명화 감상하고 몸이나 그림으로 표현하는 것, 요즘엔 특히 전통문화를 체험하기 위한 활동들이 많은데 핵가족화가 되면서 절기 문화를 체험하기 어려운 것을 문화적으로 어린이집에서 아이들이 함께 체험할 수 있도록 도와요.

무엇보다 가정에서 함께 아이들이 하는 예술활동에 반응해 주시고, 질문으로 자극을 주시고, 지속적으로 아이에게 관심을 가져 주시는 게 가장 중요한 것 같아요.

* 네. 선생님 의미 있는 현장 이야기 감사합니다. 선생님의 아이들과 함께하시는 시간을 응원합니다. 연구에 잘 담겠습니다.

3. 아동/청소년기 삶과 예술

 아동기는 8~13세 기준으로 하며, 신체적 활동이 급증하는 시기로 유아기와 함께 비교적 완만한 성장을 계속하는 시기이다. 독립성이 발달되고 식습관 및 자신의 주변 세계관이 생성돼서 개인차도 더욱 뚜렷해진다. 청소년기는 14~19세를 기준으로 하며, 급격한 성장과 성적 성숙이 일어나는 시기로 자신의 신체 이미지에 민감해지며, 또래와의 관계가 중요해진다. 또한 정서적으로 불안정하며 자아정체감을 형성하고 확립해가는 시기이다. 이 시기 형성되는 가치관과 세계관은 성인기까지 생활습관으로 남아 영향을 미칠 수 있는 주요한 시기로 관심과 지도가 필요하다.

현대 교육의 패러다임이 '가르치는 것'에서 '배우는 것'으로 변해가고, 21세기가 요구하는 핵심 역량으로 '4C(Creativity:창의성, Critical Thinking:비판적사고, Communication:소통, Collaboration:협력) 역량이 각광 받음에 따라 문화예술교육은 점점 더 주목받고 있다(WEF2, 2016). 그 이유는 언어나 수학적 표상과는 본질적으로 다른 자유로운 '상상'과 '표현'을 기반으로 하는 예술적 표상은 여기에 참여하는 사람들, 그 중에서도 특히 '인지학습'에 지쳐 있는 학생들에게 닥친 위기를 모면케 할 수 있고, 문화예술교육은 '혐오'와 '배제' 같은 사회 문제들에 대한 해결기제로도 작용할 수 있다는 것이다. 감정을 느끼고, 표현하며, 타인과 공감하는 문화예술교육의 주요 역할이 될 것이다. 기본 요소들은 정서공유를 통해 공동체의식을 고취할 뿐만 아니라, 세상을 지각하고 이해 · 소통하는데 있어서 타인과는 색다르고 풍부한 다양한 인지를 가능하게 한다. 특히 앞서 살펴본, 에릭슨(Erik H. Erikson, 1902-1994)이 주장한 심리사회적 발달단계 중 '정체성 대 역할 혼미'의 단계인 청소년들은 이 시기에 긍정적 자아를 형성하고 건전한 사회구성원으로 성장해 나가야 하는데, 문화예술 교육은 청소년의 정체성 형성뿐 아니라, 이들이 주변 세계와 상호작용을 맺는 방식에 대한 이해를 증진시키는 데에도 기여한다. 문화예술활동에 참여하는 청소년들은 광범위한 정서적 경험을 하게 되고, 충분한 시간을 거치면서 유네스코가 칭한 '전인(全人)'으로 성장해 나간다(Sorrell & Robert, 2014: 18). 따라서 이제는 지성, 인성과 더불어

몸성에 관한 이야기가 나올 만큼 전인격적인 인재상이 주요시된다.

2022교육과정 개편에도 기존 2015'창의융합인재상'에서 '위기상황을 해결하는 창의융합인재, 포용성과 다양성을 지닌 인재상'를 발표하며 대전환 시기, 내면의 힘을 기르는 예술에 대한 경험과 몰입을 통해서 인간은 자신도 모르는 사이에 자신의 내면과 소통할 수 있다. 더불어 '질성적 사고'와 '하나의 경험'으로 변화된 개인은 기존에 고착화된 자기 인식에 변화를 가져오고, 타인과 공동체에 대한 인식 변화로 확장될 수 있는 잠재성을 확보한다. 왜냐하면 미적 체험을 통해서 재인식된 균열은 좌절이 아니라 오히려 새로운 방향성을 사유하도록 역설적 통합으로 이끌기 때문이다(박혜윤, 2021: 189). 그러므로 듀이의 미적 체험에 따른 경험철학과 질성적 사고는 예술을 이해하는 데 있어서 필수불가결한 것이며, 문화예술교육에 대한 고민에 있어서도 그 출발점에 서는 사고의 양태이다(이선영, 안지언, 2021). 듀이의 철학을 이어받은 그린은 미적 체험에 따른 '사회적 상상력(sicial imagination)'을, 그 용어에 있어서 약간의 차이를 보이고는 있지만 누스바움과 아렌트 역시 '서사적 상상력(또는 시적 상상력, literacy imagination)', '공적 상상력(public imagination)'을 강조한다.

이들이 이야기하는 상상력은 '타인'이라고 부르는 공간을 넘나들게 하고, 이방인이 되어 새로운 눈과 또 다른 귀로 세상을 다시 보게 하며, 당

연시 여겨 온 세상을 부수고, 익숙한 구별과 굳어진 개념 정의를 새롭게 하므로 민주시민을 양성하고 사회적 정의를 구현하는 데 있어서 필수적인 요소이다. 상상력을 통한 타자에 대한 이해와 공감은 작게는 '나, 너, 우리'로부터 크게는 '사회, 민족, 국가'까지, 그리고 더 나아가서는 전(全) 인류적 통합을 이루어 낼 수 있는 것으로, 이러한 통합은 공동체의 삶을 보다 풍요롭게 만들기 위한 발전적 아이디어를 내는 공동체적 상상력으로 계속 이어진다(안지언 · 오세곤 · 이선영, 2022)

이처럼 아동 · 청소년기는 공교육 관련 '학교'를 대부분 진학하는 단계로 문화예술교육이 가장 활성화되는 시기이다. 아동 · 청소년기의 문화예술효과 같은 경우에 한국문화예술교육진흥원(이하 아르떼)의 '2014 소년원 학교 문화예술교육 효과분석연구' 연구보고서를 통해 2014년도에 발표된 바 있었다.

연구물에 따르면, 먼저 개인적 차원으로 정서발달과 감정, 정서적 순화로서 창의성 및 학습능력의 개발, 그리고 자아정체감 확립, 긍정적 인간관계 형성 등의 효과가 나타나는 것으로 밝혀졌다. 이는 사회적 역할로 공감능력과 소통능력이 향상돼서 공동체의식과 사회적 함의들을 익혀 갈 수 있게 되는 것이다.

이 부분에 상당히 공감하며, 이에 대한 아동 · 청소년기 문화예술교육

의 구체적 사례로 학교문화예술교육[13]으로는 대표적으로 아르떼 예술강사 지원사업과 지역문화재단의 '교과연계'사업, 그리고 사회문화예술교육[14]으로 학교 밖 청소년도 함께하는 지역차원의 꿈다락 문화예술교육을 꼽을 수 있다.

모두 국비지원형태로 참가자의 비용은 따로 받지 않는다.

먼저 아르떼 학교예술강사 지원사업은 예술현장과 공교육 연계를 중심으로 분야별 전문인력의 초·중·고등학교 방문교육을 통해 학생들의 감수성과 인성·창의력을 향상시키고 학교문화예술교육 활성화에 기여하며, 예술인이 예술창작활동과 교육활동을 병행하는 일자리 지원에도 의미가 있다. 이는 예술의 전문성과 교육과정 커리큘럼을 토대로 예술강사가 주가 되어 연간 프로그램을 기획·운영하게 되는 것이다.

반면 지역문화재단의 '교과연계'사업은 광역문화재단이 기초문화재단에 이관해서 협력으로 진행되는 형태로 교육청·기초문화재단이 매칭되어 이루어진다. 사업의 목적은 학교 내 교사와 예술강사가 교과과정을 협업하여 기획·운영하고, 새로운 창의물형태의 수업으로 학생들의 사고능력·공동체성 함양 등과 같은 예술성과 지식습득을 함께 전달하고

13) 공교육(누리과정 만 0세~ 고등학교 만 18세)에서 이뤄지는 문화예술교육.

14) 공교육 외의 문화예술교육 전반을 사회문화예술교육으로 일컬으며, 지역에서 행해지는 지역문화예술교육도 이에 포함된다.

자 하는 성격이 강하다.

마지막으로 꿈다락 토요문화학교의 경우 아르떼가 주관이 되는 것과 한국문화예술회관연합회가 주관이 되는 두 가지 축으로 나뉘는데, 아르떼 주관은 예술교육으로 지역 내 예술교육경험에서 소외된 아동·청소년을 지원함과 예술의 보편적 가치를 전달하는 부분으로 '예술교육 참여'의 의미를 지닌다.

한국문화예술회관연합회가 주관하는 꿈다락 토요문화학교는 '예술향유'에 방점이 있으며, 아르떼 사업과 마찬가지로 관내에 소외된 아동·청소년을 1차적으로 지원하고, 문화예술의 향유를 신장하는 것에 의의가 있다.

최근 2020년부터 아르떼의 '예술로 탐구생활'은 주제중심 학교예술교육으로 자발적인 예술가×교사의 협업, 예술가×예술가 협업 등 다양한 프로젝트형 기획-설계-운영을 지원하는 융복합 문화예술교육사업으로 주목받고 있다.

이렇게 사업별 목적이 다소 상이하지만, 앞서 소개한 2014아르떼 연구보고서와 같이 신체적·정서적 변화와 세계관과 가치관의 적립이 이뤄지는 아동·청소년시기의 문화예술교육은 자기 정체성 탐색과 자치정체성 확립, 사회적 자아신장을 지원하는 것은 분명하다.

 ■ 우리 아이에게, 나에게 맞는 꿈다락 토요문화학교 프로그램을 찾아보세요.

 ■ 학교문화예술교육, 사회문화예술교육이 뭐예요?

지금까지 아동·청소년 시기 대표적인 학교예술교육과 사회예술교육의 사업 사례를 알아봤다면, 구체적으로 현장 전문가 내러티브 연구를 통해 아동·청소년 문화예술활동의 대한 이야기를 들어보는 것도 의미 있겠다. 우리나라에는 아동·청소년 문화예술을 연구하는 연구소가 국립기관으로 존재한다.

국립극단 어린이 청소년극 연구소가 그러한데, 아동·청소년 문화예술(교육)활동 분야를 대표 해 현장전문가인 국립극단 어린이청소년극 연구소 손준형 연구원님의 이야기를 들어 보고자 한다. 자신의 격동적이었던 청소년·청년 시절의 살아 있는 이야기로 아동·청소년 문화예술을 연구·지원하는 연구원님의 이야기를 들어 보자.

손준형, 국립극단 어린이청소년극연구소 연구원

Q1. 안녕하세요. 자기소개 부탁드리겠습니다.

A1. 국립극단 어린이청소년극 연구소 연구원으로, 어린이청소년극 연구 등을 담당하고 있는 손준형입니다.

청소년극을 중심으로 해서 청소년극에 관한 연구와 청소년과 창작자들이 함께하는 워크숍, 작품개발, 청소년극 희곡 활동을 하는 작가들을 지원합니다. 또 1인 창작자들을 위한 어린이청소년을 위한 작은 연극과 페스티벌처럼 발표하는 '한여름밤의 작은극장'을 기획하고 2018년부터는 영유아 · 보호자 관객을 위한 연극을 만들 수 있을지 고민하고 있습니다.

이 작업은 우리에게 어떤 의미가 있을지 고민하고 연구하고, 창작하는 작업을 합니다. 저는 주로 연구개발과 그 과정에서 청소년과 전문가들과 협력과 실험을 하는 일을 하고 있습니다.

Q2. 아동청소년 대상 문화예술활동과 계기가 있으실까요? 선생님께서 생각하시는 그 시기의 예술활동의 가치는 어떤 것예요?

A2. 학부과정에서 연극이나 예술교육을 전공하지는 않았지만 개인적으로 혼란스런 20대를 보내면서 연극을 경험하게 되었고요. 그때는 아마추어로요. 처음부터 연극을 시작했다기보다는 대학교를 입학할 때 '내가 뭘 하고 싶은지 모르겠다.'로 시작했습니다.

그래서 학교와 전공을 막연하게 추천해 주는 것으로 시작했는데요. 그 전까지 워낙 모범생이었죠. 그랬다가 지방에서 학교를 다니다가 서울로

유학을 와서 여러 가지 문화격차도 느끼면서 "내가 지금 여기서 뭘 하고 있는 거지?"로 시작해서, 풀리지 않으니까 힘들기도 하고, 여러 가지 찾아 헤맸던 거 같아요. 그러면서 학교에서는 동아리로 문학회를 하면서 글을 써 보기도 하고, 군대 다녀와서는 "글 쓰는 것으로는 도저히 해결 안 된다." 생각해서 풍물패를 아는 선배를 통해서 기웃거리다가 조금 놀아 보니 여유가 생기더라구요… 그래서 그 근처에 있는 한겨레 문화센터에 '열린 연극반'이라고 시민들을 위한 연극 프로그램이 있었는데, 무슨 생각이 었는지 모르겠는데 일단 그것을 등록했어요. 풍물패도 연희를 하는 것이기에 그런 것에 관심이 생겼구요. 문학회 할 때도 시와 퍼포먼스가 만나서 낭송을 하면서 사람들을 만나는데 그때 기억이 다 좋았던 거 같아요.

특히 연극은 나를 개인적으로 터칭하는 것도 있었고, 부끄럽고 숨고 싶지만 떠날 수가 없었던 느낌이 들고, 운이 좋아서 제가 참여한 기수를 중심으로 그 프로그램을 참여했던 동아리 팀원이 모여서 본격적인 공연을 준비하였고, 청소년들이 주인공인 '춤추는 아이들'이라는 작품으로 상도 받고, 대학로에서 앵콜 공연도 하고, 순식간에 일이 커져 버렸죠. 그러면서 연극이 특별한 사람들에게 하는 것이 아닌 나 같은 평범한 사람에게도 연극이 굉장히 즐겁고, 치유가 되고, 어떤 사람들과의 특별한 만남의 기회를 주는 것 같기도 해서 그 당시에는 '대안학교', '대안교육'에서 일도 했기에 대안교육으로 연극이 너무 매력적이라고 생각했어요. 1999년부터 도시 속 작은 학교라는 탈학교 청소년들이 다니는 대안학교에서

처음 연극프로그램을 진행했어요. 하자센터 마임, 인형극반에 참여하기도 했구요. 그래서 연극을 전문적으로 하는 것보다 연극을 통해서 아이들과 사람들을 만나고 싶다 생각했던 것 같아요.

그 당시에 교육연극이 들어오면서 연수와 워크숍을 진행했죠. 그때는 20대였으니 스텝이나 보조진행자 등으로 참여하면서, 교육연극이라는 분야에 대해서 조금씩 공부하기 시작했습니다.

사실 '예술경험이 청소년시기에 어떤 영향을 미치고, 어떤 의미가 있을까?'는 가장 확실한 건 제 경험인데, 저는 사실 아동청소년기가 아닌 20대 초반에 만났습니다. 그때 연극을 어떻게 만나느냐에 따라 다르겠지만 교육연극이나 아우스트보알의 토론연극이나 마당극에서 출발한 우리나라 스타일의 교육연극을 박정열 선생님의 뿌리로 '해마루'라는 단체를 만들면서 마당극과 교육연극을 질문하고 프로그램을 만들면서 시도했죠. 한 10여 년간요. 자유롭게 하나의 어떤 놀이와 과정으로의 연극을 경험하게 돼서 그래서 낯설고 불편한 것도 있지만 거기서 벌어지는 일들이 되게 흥미롭고 재밌고 사람들과 관계를 맺어가는 것도 너무 좋았고, 그때 연극을 이어서 같이 만들면서 연극적인 활동을 하며 '거울'을 자주 보기 시작했습니다. 거울로 몸 전체를 보기도 하고요. 샤워하면서 보기도 하구요. 거울을 보면서 '괜찮은데?'이런 느낌을 계속 가져가는 거 같아요. 당시엔 사실 모든 게 안 괜찮았는데, 내 말과 내 몸이 따로 놀면서 여러 혼란을 동시에 겪었어요. 여러 혼란을 동시에 겪어서요. 그런 게 계속

기억이 나요. 이처럼 자기 자신을 바라보게 되는 거죠.

또 하나는 그 뒤로 아이들하고 연극을 하면서 사실 수업에 참여한 모든 참여자들이 의미 있지만 그중 유독 기억에 남는 참여자들이 있는데, 프로그램을 진행했던 강사이자 참여자로서 바라볼 때 저는 소극적이었던 친구들에게 관심이 있었던 것 같아요. 관심 받기 위해 어필하는 친구들도 많은데, 외려 보이지 않던 아이가 보이는 것.

그런 케이스가 굉장히 많았던 것 같아요. 보이지 않던 아이를 발견했을 때 놀라움이 있고, "이 아이가 이런 아이였구나…." 이런요. 프로그램 기간 안에 눈에 띄는 변화들이 있거든요?

저만 보는 게 아니라, 같이 진행하는 분이라든지, 아이들이 확연히 느낄 수 있을 정도로 프로그램 하고 나면 교사끼리 "○○가 축복을 받았어요. 그 친구의 변화가 우리에게 다가왔어요."라고 나누는데, 잘 보이지 않았던, 묻어 갔던, 소극적으로 자신을 방어하거나 숨겼던 참여자들이 교육연극의 과정을 통해서 자신의 목소리를 어쩌다 보니 드러내고, 스스로 느끼고, 다른 사람과 공유하는 것을 보면서, 그 놀라움이 본인도 있기 때문에 그 과정 안에서 가속도가 붙어서 이런 시도를 하게 되는 것 같아요.

장애청소년연극축제를 한 팀 연출을 맡아서 3년 정도 한 적이 있어요. 특수 학급에서 연극프로그램을 하기도 하구요.

그때 아주 단순한 활동의 한 장면으로 막대변형놀이였는데, 2차시나 3차시쯤에 하는데 아이들이 사실 잘 파악이 안 된 상태였지만 "다 해보

자." 이런 취지에서 한 사람씩 나와서 했죠. 경·중·다운·자폐도 있는 여러 스펙트럼이었는데요. 그 중에 자폐 성향의 한 참여자가 손을 번쩍 들고 나와서 막대를 자신이 상상해서 사용했고, 다른 친구들은 그게 무엇인지 맞혔어요. 저는 너무 자연스럽게 수업이 끝나서 가려고 하는데, 선생님이 하는 말씀은 달랐어요. 걔는 한 번도 수업 시간에 지시해서 하는 거 말고, 자기가 나와서 뭔가를 해 본 적이 없다고, 그 기억 때문에 저도 가끔 연극이 자폐 청소년에게 어떤 기회와 동기와 경험을 주는 것인지 골똘히 생각하게 돼요.

그 뒤로 장애청소년 친구들을 만날 때 유사한 피드백을 많이 받았고, 유독 그 시간을 일주일 동안 기다린다는 얘기도 들었구요.

또 한 가지는 과천에서 해마루 활동을 할 때였어요. 초등학교 고학년과 만나는데 즉흥극을 통해 장면도 만들고요. 마지막에는 함께 만든 장면들로 이야기를 구성해서 발표하려고 역할을 정하는데, 한 친구가 다 해 놓고 부모님이 보시니까 안 한다는 거였어요. 그 친구가 맡은 역할이 악역이었어요. 결국 설득을 못했어요. 그 뒤에 어머니랑 얘기를 하니 교육에 굉장히 관심이 많고, 기회를 주고 열려 있는 분이시더라구요. 그럼에도 불구하고 제가 추측하기에는 그 안에서는 자유롭고 싶지만 누가 보거나 부모님이 보고 싶을 때는 안 하고 싶다고 느꼈던 거 같아요. 그때 알았죠. 아이들은 아무리 열려 있는 부모나, 교사라 하더라도, 그들의 관심과 기대, 요구를 받으면서 살아가기 마련이고, 그 기대에 부응하려고

애쓰면서 느끼는 억압이 있을 수 있다는 걸…. 하지만, 예술은 각자 자신 안에 있는 다양한 욕구와 모습들을 탐색할 수 있게 하고, 특히 어린 시절에는 주위에서 인정해 주지 않더라도 내면의 목소리를 듣게 하는 힘이 있어요. 활동 과정에서 다 탐험할 수 있는 것 같아요.

Q3. 혹시 아동청소년 시기 아이들과 부모님께 추천하고 싶은 예술활동이 있으신가요?

A3. 제 생각에 많은 교사나 부모들은 예술이 우리 아이들에게 어떤 도움이 될까? 아니면 성장에 기여할 수 있을지 고민을 하고, 그런 쪽으로 활동을 하시는데, 연극이라면 연극 자체, 무용이라면 무용 자체, 미술이라면 미술 자체에 호기심과 관심을 가지도록 해 주시는 게 좋은 것 같아요.

우선 다양한 공연과 전시 등 좋은 예술가의 작업들을 같이 아이들과 보시구요. 아이들에게 보여 주시기 위해서라기보다 부모님과 선생님이 먼저 자신이 관심 있는 예술가의 작업에 참여하시고요. 그런 작업을 보면서 얘기 나누시고요.

그러시면 좋겠다 생각해 봐요. 왜냐면 여전히 우리 사회가 예술교육을 접근하는 방식이 특히나 어린이 청소년 대상은 약간 교육적인 차원에서만 집중해서 이해를 하는 편이어서, 그런 접근이 당연히 필요하지만 그보다 예술 좋아하고 예술 작업을 관심 있어 하는 것을 평생의 자신의 삶의 일부로 느끼고 즐기고 동참하면 확실히 아이들의 행복도가 올라간다고 봐요.

청소년의 경우 이를 테면 랩을 좋아하는 애가 누가 가르쳐서가 아니라 자신이 좋아하는 래퍼에게 반해서 하는 것인데 좋은 예술가와 작품을 만나서 자신이 느끼게 도와주는 것이 자신의 취향과 탐색, 자기 정체성까지도 자연스럽게 이어지죠.

*네. 선생님의 경험에서 우러나온 이야기로 지금의 아동·청소년 문화예술활동을 만나시는 것 같습니다. 오늘 인터뷰 감사드리며 아래 정보를 통해 아동·청소년과 학부모님들이 국립극단 레퍼토리와 다양한 문화예술활동을 누리고 즐기면 좋겠습니다.

<국립극단 '영지'공연 ⓒ:국립극단>

 ■ 어린이청소년극연구소 홈페이지

 ■ 국제 아동청소년연극협회(아시테지코리아)

 ■ 교사×예술가 협업 '주제중심 문화예술교육'

4. 청년기 삶과 예술

성인기를 우리는 20~64세로 보고 있지만, 생애주기 중 가장 넓은 이 구간을 우리는 조금 세심하게 살펴볼 필요가 있을 것 같다. 따라서 본고에서는 청년기(20~36세)/중장년기(37~64세)로 성인을 나누었고, 먼저 청년기에 해당하는 예술경험과 문화예술교육 사례를 정리하고, 현장전문가의 이야기를 들어 보고자 한다.

먼저 성인기의 특징은 생애주기 중에서 가장 길며 신체적으로 안정된 기간으로 왕성한 사회활동을 하는 시기이다. 개인의 신념과 세계관의 1차적 완성이 이뤄지는 시기로 자신의 신념과 성취를 달성하지 못했다고 생각하면 패배감을 초월하지 못하고 미래에 어떤 영향도 끼치지 못한다

는 걱정 등 개인적 성장이 부진해질 수 있다. 아이디어를 떠올리고, 이러한 생각들에 시간과 노력을 투자했다면, 이제는 성숙과 완전함에 도달했다고 말하기도 하는 시기이다. 에릭슨에 의하면 이 시기는 대개 패배와 승리를 둘 다 마주했고, '생산성과 침체성'이 동시에 발생하는 시기로 정의하였다. 대개 이 시기는 만성적인 스트레스에 노출되어 있고 특히 여러 질환들이 많이 발생하기도 한다.

최근에는 성인기를 여유가 없는 시기와 여유가 있는 시기 두 단계로 구분하기도 하며(2018, 한국문화예술교육진흥원), 여유가 없는 시기에 문화예술교육을 맞춤형으로 제공한다면, 참여가 힘든 직장인이라도 세계관이 형성된 성인기에는 자신의 '취향'과 연결된다고 보고 있다. 이는 실제 개인의 삶 속에 다양한 여가와 취미로 발전을 이루기도 한다.

사실 사회초년생 때는 여유가 없기도 하면서 있기도 한 시기일 수 있다. 그러나 확실한 것은 아동·청소년기가 신체적·감정적 변화의 시기라면, 청년은 시간적·물리적 변화의 시기라는 점이다. 사회적 허용도 사회적 권리와 의무의 형태도 달라지기 때문이다.

따라서 자신의 주관과 타인의 세계관의 균형이 요구되는 시기로 많은 내외부적 혼란을 겪는데, 그도 그럴 것이 가장 다양한 '소속감'을 쟁취하기 위한 투쟁의 시기로 불리기도 하기 때문이다. 그러나 요즘에는 삶의 형태들도 다양하면서 청년 시기가 자신의 '취향'과 '직업적' 목적으로 문

화예술활동을 이어나가는 형태들을 띤다.

먼저 취향을 얘기하기에 앞서, '매체사용모델'이란 개념을 잠시 언급하고자한다. 애버크롬비(Abercrombie)와 롱허스트(Longhuest)가 제시한 개념으로, 매체 관객 구성원들을 관람 동기나 다른 각 개인의 집단으로 분석하기보다 커뮤니티 형태로 분석한 점이 흥미롭다.

문화예술 마케팅 부분에 활용되는 것인데 4단계로 구분하였다. 1) 소비자, 2) 애호가, 3) 열광자, 4) 광신자이다.

매체사용모델(fan studies) - 애버크롬비(Abercrombie)와 롱허스트(Longhuest)

유형	개념	관여도
소비자	매체를 소량으로 사용하는 일반적 사용자	일요일 오후에 패션쇼를 방문한다.
애호가	스타와 프로그램에 초점을 맞추는 사용자	디자이너 패션쇼를 방문한다.
열광자	관련된 사회활동을 하는 전문적 사용자	패션 관련 잡지를 구독하고, 관련된 아카데미에 참여한다.
광신자	조직적 활동하며 전반적 매체 형태에 진지한 관심을 가진 사용자	모더니즘 패션에 관해 연구하고 이와 관련한 다른 패션쇼도 관람한다.
생산자	매체 형태의 아마추어 제작자	디자이너들의 작품을 수집하고 패션을 모방해서 자신의 상황에 적극 연출하고, 이와 관련한 유튜브 방송을 시작한다.

이 모델을 굳이 언급한 이유는 청년의 문화예술활동의 과정인 '창작-유통-향유' 부분과 맞물리기 때문이다. 먼저 문화예술창작물을 소비(향유)하는 청년은 자신의 취향으로 문화예술 애호가가 되어 팬(fan)으로서 활동을 하고, 이것이 열광자로서 발전된다. 열광자는 자신의 취향이 전문성으로 발휘되는 시점으로 특정 활동을 즐기기 위해 시간, 노력, 비용 등을 지불하고, 애호가와 가장 구분되는 활동으로 좋아하는 문화예술활동을 위해 혼자 연구하고 고민하는 시간을 들인다는 것이 특징이다. 광신자는 적극적 생산자로 관여도가 높아 직접 콘텐츠를 생산·공유하는 집단으로 단순 취향을 넘어 업(業)으로의 가치까지 연결되는 형태이다.

청년 문화예술활동의 경우 이처럼 취향에 따라 문화예술활동을 소비하는 입장과 정부의 적극적 지원으로 청년의 일자리를 창출하는 입장으로 나뉠 수 있다.

먼저 청년들의 문화예술활동으로 특별히 20, 30대 직장인에게 '워라벨(일과 삶의 균형)'이란 말이 유행하며, 예술활동이 문화예술교육활동과 맞물려 예술창작활동이 여가·취미활동으로 확장되었다.

더불어 짜릿한 부캐(두번째 캐릭터) 활동을 통해 본캐(첫번째 캐릭터)에도 긍정적인 영향을 주고받으며 삶의 활력이 된다. 직장인 극단은 전국적으로 확장되어 연합회를 보유해 축제 형식으로 확대되었다.

자아연출의 사회학을 집필한 어빙고프만(E. Goffman, 2016)의 이야기

와 같이 자신의 역할 레퍼토리를 확장하고 수행함으로 긍정적 자아를 만들어 가는 것이다.

이처럼 직장인들은 업으로 여기거나 문화예술활동을 소비하며 얻는 쾌락도 더러 있지만, 자신이 아마추어 예술가가 되어 정서를 가꿔 가고, 예술 성취를 통한 자존감도 높아지며, 마음통하는 사람들도 만나게 되는 것이다.

 ■ 직장인에게 문화예술교육이 필요한 이유?

 ■ 전국 직장인 연극단체 협의회

다음으로 취향에서 업으로의 전환은 대표적인 예로 문화체육관광부, 중소벤처기업부가 오랜 기간 청년중심의 문화기획자를 만드는 사업을 꼽을 수 있다. 문화PD, 로컬 크리에이터가 그 예이다.

실제로 지역 내의 문화예술기획자/문화예술매개자를 업으로 하는 청년들은 광신자적인 입장으로 지역의 문화예술 판을 기획하고, 생산한다. 지역의 수많은 문화예술축제와 도시재생까지 관여되는 형태들이 그 예이다.

지역은 자신이 살고 있는 곳이 될 수도 있고 자신의 정서가 녹아든 곳이기도 하다.

이들은 지역 곳곳 문화를 심고, 문화를 가꾸고, 문화를 정돈하는 최전방에서 인력으로의 자원 역할을 한다.

문제는 이들이 청년이란 이름이 정책적 지원으로 빛을 발휘하지 못하는 나이가 됐을 때 지역에서, 또는 그 선을 넘어서 문화매개자로 활동을 이어 갈 수 있는 부분에 대한 것이 지금도 뜨거운 감자이다.

그럼에도 불구하고 중소기업벤처부가 44억을 들여 청년중심의 '로컬 크리에이터'를 양산하는 것은 이어지는 사례가 있기 때문일 것이다. 기술창업과 생활형 창업의 중간 단계에 있는 창업모델에 대한 지원 프로그램이 부재하였던 상황에서 로컬 크리에이터 지원 사업이 새로운 창업 지원 프로그램으로 자리 잡는다면 다양한 창업자들의 참여기회를 제공할 수 있게 된다. 또 사업 특성상 수도권이 아닌 지역에서의 다양하고 혁신적인 창업활동을 촉진시킬 수 있고, 이를 통해 지역창업 활성화 및 지역경제 활성화, 지역 내 인재유입과 사회문제해결도 기대할 수 있다.

사실 로컬 크리에이터는 갑자기 등장한 용어가 아니다. 국내 토종 커피브랜드 테라로사는 2002년 강릉의 폐공장을 카페로 개조해 강릉의 명소로 떠올랐다. 로컬 크리에이터라는 말로 불리지 않았을 뿐 지역 자원을 활용한 창업으로 지역 활성화까지 이룬 좋은 사례라고 볼 수 있다. 최근에는 청년 로컬 크리에이터들이 지역 특색을 살린 카페, 코워킹 스페이스, 레스토랑, 문화 공간 등을 창업하며 지역 경제 활성화에 도움이 되고 있다. 이들은 폐건물, 폐공장, 문화, 트렌드 등 지역 내 활용되지 않는 다양한 자원을 혁신적인 모델과 결합해 지역 내 트렌드를 이끈다는 것이 특징이다.

로컬 크리에이터 성공 사례는 전국에서 찾아볼 수 있다. 양양 서피피치는 군사지역으로 활용되지 않던 해변을 활용해 서핑 전용 해변을 조성, 연 30만 명이 방문하고 있으며, 해변 축제 코로나 선셋 페스티벌을 유치해 경제 활성화에 기여하고 있다. 또 칠성조선소는 가업으로 운영해온 조선소를 복합문화공간으로 재생, 개소 1년 만에 연 20만 명 이상 방문하는 관광명소가 됐다.

이 밖에도 인구 7천 명의 평창읍에 로컬 농산물 쓴메밀을 원료로 건강빵을 만들어 창업 10개월 만에 매출 1억을 돌파한 브레드메밀도 있다 (로컬 크리에이터 육성사업 https://www.venturesquare.net/803629 2020.11.27. 검색).

현재 전국 곳곳에서 지역성과 결합한 고유의 콘텐츠로 가치를 창출하는 로컬 크리에이터들(예: 어반플레이, 서피비치, 삼진어묵, 덕화명란, 카페 어니언 등)이 활동한다. 앞으로 공간 기반 크리에이터의 수는 더욱 늘어날 것이다.

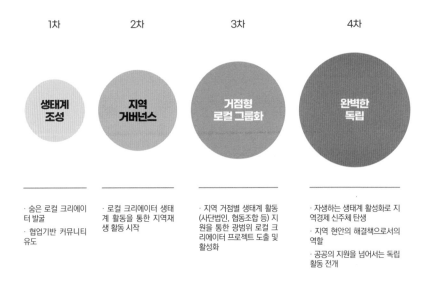

1차	2차	3차	4차
생태계 조성	지역 거버넌스	거점형 로컬 그룹화	완벽한 독립

· 숨은 로컬 크리에이터 발굴
· 협업기반 커뮤니티 유도

· 로컬 크리에이터 생태계 활동을 통한 지역재생 활동 시작

· 지역 거점별 생태계 활동(사단법인, 협동조합 등) 지원을 통한 광범위 로컬 크리에이터 프로젝트 도출 및 활성화

· 자생하는 생태계 활성화로 지역경제 신주체 탄생
· 지역 현안의 해결책으로서의 역할
· 공공의 지원을 넘어서는 독립 활동 전개

<로컬 크리에이터의 성장과정 ⓒ: 충북창조경제혁신센터>

이렇듯, 수치적인 부분으로 로컬 크리에이터가 양산되고 홍보되고 있지만, 실제로 '성공' 사례라고 불리는 내면으로 들어가면 지역에서 한 땀한 땀 사람들과 건물들과 자연들과 아이디어와 씨름하며 문화를 심고 있

었다. 이들에겐 삶이었다.

아래는 관련 URL주소이며, 청년 문화예술활동과 관련하여 최광운 현
장전문가의 이야기로 마무리하고자 한다. 문화의 씨를 뿌리기 위해 지역
곳곳 발로 뛰는 그의 이야기를 함께 들어 보자.

 ■ 로컬 크리에이터 출범식

 ■ 지역기반 로컬 크리에이터 활성화 지원 홈페이지

 ■ 브런치에 소개된 로컬 크리에이터 이해

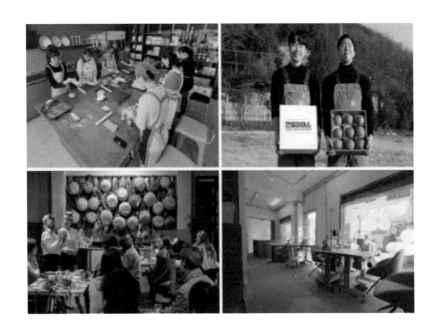

<로컬 크리에이터 사례 ⓒ: 로컬 크리에이터 홈페이지>

최광운. 문화도시재생 큐레이터. 지역문화기획자

Q1. 선생님 개인 소개와 단체 소개 부탁드리겠습니다.

A1. 안녕하세요. 저는 대한민국 1호 도시재생큐레이터로 활동하고 있는 최광운이라고 합니다. 지역에선 청년협동조합 천안청년들이란 그룹을 기반으로 지역문화기획(문화도시) 및 도시재생 사업 등을 하고 있으며, 천안청년들은 2015년부터 천안역 도시재생 및 문화적도시재생 구역 내에서 다양한 문화예술활동을 하며, 천안 지역 문화1세대로서 청년문화정책, 복지정책 제안 및 참여를 통해 청년들의 삶 개선에 많은 노력을 하고 있습니다. 개인적으로는 공간천안, 오복슈퍼 문화복합공간, 어반브로 네트워크의 대표 및 Lab by project, ㈜위챌린지, 아이굿 등의 회사에서 이사로 역할을 하고 있습니다. 사실 지역을 중심으로 전국구로 로컬 크리에이터(Local Creator)로서 문화예술을 장르 중심이라기보다 지역의 자산과 이야기 중심으로 가치를 심고, 가꾸는 일을 합니다. 축제 형태, 포럼(원탁테이블) 형태, 강연 형태, 네트워킹 형태 등 유형은 가변적으로, 주제는 핵심적으로 진행하고 있습니다.

Q2. 청년들에게 주로 어떤 활동의 문화예술(교육)활동을 현장에서 하시는지, 계기가 있으신가요?

A2. 사실, 현재 대한민국의 교육 시스템은 부분적으로는 개선되었지만 아직도 12년의 의무교육 과정에서 문화예술을 접하고 이해할 수 있는 기회들이 한정적입니다. 건강한 인체의 밸런스를 위해 비타민을 복용

하듯 우리는 삶의 밸런스를 맞추기 위해서 문화예술이란 비타민을 필요로하기 때문에 청년시기 문화의 경험은 중요하고, 그것이 앞으로 삶에서 사람들에게 문화건강이란 선물을 줄 것입니다. 약이 아닌 비타민이라고 표현한 이유는 '문화예술이 삶을 윤택하게 한다.'라는 점에서 비타민이란 표현을 사용했어요. 선택을 통한 문화건강 증진을 할 수 있다고 생각해요.

저는 그래서 지역을 기반으로 청년들에게 문화예술 교육을 통한 지식 및 기술을 세대이음하고 자생적인 수익구조를 만들어 낼 수 있도록 하는 기획을 하고 운영을 합니다.

이런 활동을 하게 된 이유는 문화예술이란 분야가 배고픔, 희생이 필요한 장르가 아닌 사람들이 풍요의 삶이 보장되는 분야로 DNA 개편이 되길 희망하기 때문입니다.

물론 물질적 측면으로만 문화예술의 가치를 평가할 수는 없겠지만 이제는 문화예술이 산업(엔터테인먼트 사업과 같은)화 되어 참여자(문화인 예술인)들이 조금 더 나은 삶을 보장받으면 좋겠습니다. 가장 중심적인 활동은 바로 지역 청년화를 위한 문화강연 활동입니다. 실제 지역엔 대학생 청년자원들이 있으나 그들이 우리지역 청년자원이라고 그동안 착각이 있었습니다.

그러나 사실 지역의 청년들은 지역의 이슈 및 문화에 관심이 많지 않다는 점을 인식하고, 지역의 대학에서 지역에 대한 문화 및 정책을 공유

하고 강의하며 지역 청년대학생 자원들을 지역 청년화하는 일을 하고 있습니다. 이런 활동을 통한 지역 청년문화 활성화 및 지역 인적 자원 확대를 기대해요.

Q3. 선생님은 청년들에게 이러한 문화예술활동을 통해 궁극적으로 무얼 안겨 주시고 싶으신가요?

A3. 문화예술은 생활SOC(사회간접자본)이라는 개념을 알려 주고 싶습니다. 즉, "문화와 예술은 우리의 삶이며, 멀리 있지 않은 것이다."라고 알려 주고 싶고 청년들이 "단순히 문화소비자가 아닌 생산자이자 기획자가 될 수 있다."라는 점도 알려 드리고 싶습니다. 그리고 여러 직업군 중에 문화생산자와 기획자가 있다는 것, 그리고 자신의 직업과 더불어 문화애호가와 활동가로서 삶을 영위하면 훨씬 안정되고, 풍요로운, 삶의 질을 높이는 힌트가 될 수 있다는 것을 알려드리고 싶어요.

Q4. 이 시대 청년들에게 하고 싶은 이야기나 제언 있으세요?

A4. '하고 싶은 것을 하지 마세요! 할 수 있는 것을 먼저 시작하세요!' 하고 싶을 것을 하기 위해서는 할 수 있는 작은 일부터 최선을 다해서 자신의 습관으로 만들어 내야 합니다. 그런 과정들이 축적되어 결국에는 내가 하고 싶은 일들을 할 수 있게 되는 것 입니다. 저는 어느 순간 '청년이 도움의 아이콘이 되어가는 건 아닌가?'라는 고민이 듭니다. 청년은 도

전의 아이콘이어야 합니다. 실패는 해도 되지만 그 뒤에 실패 후 더 많은 노력으로 재도전하는 과정들이 이어져야 합니다.

우리들은 이제 청년문화DNA, 인식 및 산업구조를 바꾸는 세대가 되어 줘야 합니다. 그래야지 더 좋은 인적 자원들이 이 분야 참여를 할 수 있고, 결국 AI, 4차 산업시대에서 사람중심인 문화예술의 가치가 더욱더 빛을 낼 수 있는 기회를 맞이할 수 있을 것입니다.

※지역 곳곳 '예술의 기업가 정신'으로 도시재생부터 지역문화 기획까지 시도하는 선생님의 의미 있는 행보를 응원합니다. 연구에 잘 담겠습니다.

5. 중장년 삶과 예술

앞서 소개한 성인기 중 중장년기(37~64세)는 만성적인 스트레스에 노출되어 있으며 사회적으로 가장 왕성한 활동을 하는 시기이기도 하고, 제1의 은퇴를 맞이하는 시기이기도 하다. 특히 사회적 요구와 필요로, 가정적으로는 육아와 양육의 문제로 다양한 감정들의 노출과 더불어 여러 질환들이 많이 발생하기도 하는 시기이다. 특별히 30~40대는 여유가 없는 시기를 대부분 보낼 것이며, 50대 중반에 들어서 몇몇이 들은 생애전환으로 제2의 삶에 대한 고민과 제1의 은퇴를 시작하기도 한다. 그래서 시간적 여유가 있는 시기가 시작된다.

본고는 특별히 50+세대인 신중년을 중심으로 사례조사를 하고자 하는

데, 이는 생애전환과 의미화에서 문화예술활동이 서로 상호작용할 수 있는 바가 크다고 보기 때문이다.

평생교육관점으로 문화예술교육을 바라보며, 여성들의 경우 경력단절이 되어 문화예술을 통해 의미화와 직업교육을 같이 하는 프리랜서 형태로의 다양한 여성 직업훈련기관을 통해 '지도사' 과정으로 방과 후 교사, 지역 내 문화매개자, 진로 교사 등으로 진출하는 것도 상당히 의미가 크지만, 본고는 시간적 여유가 조금씩 발생하는 '생애전환'의 의미로 50+신중년 세대를 주목하고자 한다.

그도 그럴 것이 2017년 기준으로 50+세대가 전체 인구비율의 22.3%를 차지하기 때문이다. 이들이 문화예술소비 및 창작의 주체자로 떠오르며 베이비부머 세대로 , 액티브 시니어(Active Senior)로 정리되며 '나를 위한 건강한 삶'을 모토로 실제로 미국과 유럽 등에서는 40+세대를 새로운 인생주기(New Life Cycle)라는 명칭으로 불러야 한다는 논의가 활발하다. 사실 국내는 서울을 중심으로 50+재단이라는 정책적 지원으로 교육 공급망 프로그램이 확산되면서 수면 위로 떠오르기 시작했다.

그렇다면 이런 50+세대가 왜 중요한가? 이 사회에서 어떤 의미인가? 남성의 경우 53세에 1차적 은퇴를 많이 경험하고, 여성의 경우 1차적 은퇴는 32세, 2차적 은퇴는 48세로 나타난다. 은퇴를 하며 여가시간이 늘어나 그간 돌아보지 못한 자기 정체성으로 삶의 질을 높이기 위한 '여가' 활동에 관심을 쏟는다.

그런데 우리나라만의 흥미로운 특징은 이들의 '문화자본'에 있다. 부르디외(Bourdieu pierre)는 문화자본을 많이 소유한 상층계급은 고급문화를 배타적으로 향유하고, 문화자본을 소유하지 않은 계급은 대중문화만을 향유한다고 주장하였다. 이러한 '구별 짓기'는 문화예술이론에서 자신의 '문화자본'을 소유함에 대한 계급 재생산을 꾀하는 것인데, 우리나라의 50~64세는 베이비부머 세대로 그 전 세대보다 부유하고 교육을 많이 받았으며, 그 후 세대들 보다 부유하고, 문화적 자본이 풍부했다. 민주주의의 격돌을 거친 시기에도 민주화 운동을 하며 노래 부르고 시를 읊었던 이들에게는 국민 팝송과 함께 LP판과 DJ문화도 존재했다. 그래서 저자는 피터슨이 제시한 다양한 문화자본을 선호하고 섭취하는 능력을 지닌 '다문화자본' 개념이 통용되는 세대라고도 본다.

실제로 50+문화예술교육은 지역에 기반하여 융·복합장르를 중심으로 발전되고 있는데 이 역시 평생교육관점으로 생애전환기에 개인의 내재화(의미)와 사회자본(공동체성, 사회정보교류, 소속감)등을 획득하는 것에 의미를 둔다.

현재 서울의 50+재단은 4권역(서부, 동부, 중부, 남부)의 센터를 운영하여 생애전환 관점의 문화예술 융복합 '인생학교' 브랜딩을 대표적으로 성황리에 운영하고 있다.

이들은 졸업 이후 동문회에 자발적으로 참여하며, 인생학교 출신이라

면 권역에 상관없이 정기적 동문회를 열고 지금도 소그룹 또는 협동조합 형태로 지속가능한 연대, 비즈니스 모델을 만들어 가고 있다.

■ 인생학교 동문회장의 오랜 꿈인 유튜브 크리에이터 채널 '썰래발 TV'

■ 인생학교 동문이 협업한 책 발간: 발칙한 인생 후반전 북 콘서트 기사

　가장 대표적인 사례로 예술공동체 스케너의 '청춘랜드 그림책 관람차' 이다. 세대 간의 소통을 이끌어 내기 위한 예술공동체 스케너(이하 스케 너)의 50+공감 문화예술교육은 학습참여에서 자발적 실천 그리고 사회 적 관심 확장으로 프로그램을 설계한다. 특별히 '문화보육'이라는 영유아 와 신중년의 만남을 목표로 장르적으로 연극놀이와 공동의 미술작품으 로 1단계 교육과정은 학습참여자들의 적응과 흥미유발, 동질감 및 소속 감의 형성을 위한 신체이완과 예술표현활동 및 공동 놀이작업으로 이루 어진다. 대표적으로 상기 그림의 우측과 같은 공동 놀이작업을 통한 대 형 미술작품 제작과정은 서로 간의 관심과 친밀감을 높일 수 있으며 완

성 후, 전시의 과정에서 지역 주민들과의 작품 향유뿐만 아니라, 학습참여자의 성취감 및 사회적 활동 동기를 강화한다.

2단계 교육과정의 주된 목표는 학습참여자의 목적의식을 고취시키는 데 있다. 이것은 본 교육과정의 학습참여자가 주도적인 역할을 수행하는 유아대상 그림책 놀이 활동 교안구성 단계로, 학습참여자는 지역의 유아들을 위한 그림책 놀이를 위해 먼저 그림책의 문학성과 예술적 가치의 감성을 고취시키기 위한 그림책의 이해 및 분석, 입체화 과정을 수행한다. 이것을 토대로 학습참여자는 유년층과의 정서적인 공감의 창구를 확보하는 동시에 문화보육자로서의 사회적 활동성을 마련하게 된다.

3단계 교육과정은 문화보육 활동을 통해 학습참여자가 가지고 있는 지식과 경험을 생활문화의 측면에서 함께 교감하며 활동하고, 이를 지역의 유아들에게 전승한다. 이것은 단순한 놀이의 측면을 넘어 노년층과 유년층 간의 소통과 공감을 정신문화 측면에서 확보하는 사회적 가치를 가진다.

상기와 같은 3단계의 과정의 세대 공감의 문화예술교육은 50+여성들이 중심이 되고 있다. 문화예술교육의 주 학습참여자인 여성들은 5060이 되면 자녀의 취업, 혼인, 출산, 독립으로 보육자로서의 역할 축소를 경험한다. 그러면서 자신에 대한 고민과 함께 배움에 대한 도전과 새로운 활동계획을 가지게 된다. 따라서 세대 공감의 문화예술교육은 그들이 가지고 있는 지식과 경험을 다음 세대를 위한 사회적 가치의 공공재로 활용한다는 측면에서 중점적으로 운영되고 있다.

 ■ 50+ 세대공감의 문화예술교육: 청춘랜드 그림책 관람차

 ■ 서울시 50+재단 현황 및 프로그램 내용

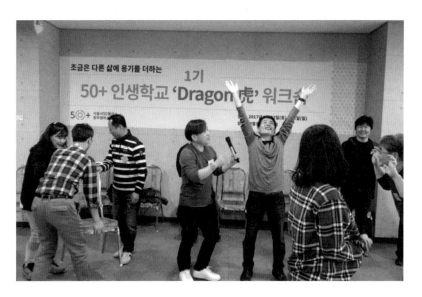

<50+인생학교 스케치, ⓒ:서울50+센터>

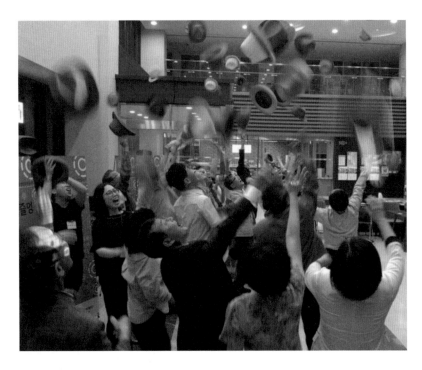

<50+생애전환학교: 인생학교 졸업식, ⓒ:서울시 50+센터>

그렇다면 현장전문가 내러티브 연구로 어떤 분을 만나 볼까? 이 시기는 1차적 은퇴기이자 예비 노년기(액티브 시니어)로서 너무나 중요하고, 이 시기를 잘 준비하는 것이 사회의 회복탄력성과 개인의 창의력 신장에 중요하다고 생각하기 때문에 신중했다.

그런 만큼 전문성과 진정성을 담보하는 분의 이야기를 듣고 싶었고, 떠오르는 분이 있어 조심스레 요청드렸다. 그 주인공은 기존에 드라마를

기반으로 다양한 연령의 전문성을 띠고 있지만 특별히 당신이 50+세대이고, 자신의 자전적 고민을 통해 6인의 전문가와 함께 협동조합을 만들어 50+세대를 면밀히 연구하고, 만남을 도전하고 계시는 최지영 이사장님이시다. 밝은 기운의 그녀인 만큼, 즐겁게 들어 보고자 한다.

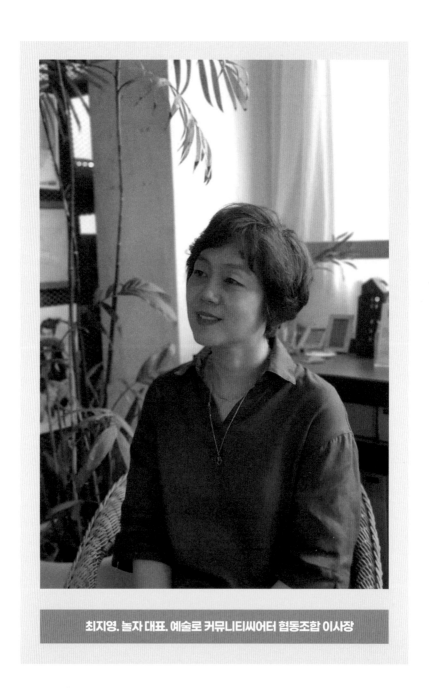

최지영. 놀자 대표. 예술로 커뮤니티씨어터 협동조합 이사장

Q1. 먼저 선생님의 소개를 듣고 싶습니다.

A1. 안녕하세요. 저는 최지영이고요. 음… 저를 어떻게 설명하면 제일 좋을까요? 『드라마 스페셜리스트가 되자』라는 책을 썼는데요. 드라마를 가지고 노는 사람이고요. 드라마를 가지고 노는데 계속해서 사람들을 만나면서 노는 그런 사람이고 싶고, 앞으로도 계속해서 놀려고 해요. 드라마를 가지고 논다는 것은 이야기를 만들 수도 있고, 극을 실험할 수도 있고, 즉흥을 경험할 수도 있고, 그 안에서 참여자들 간에 협업이 일어나기도 하고, 협업을 통해 갈등과 해결이 일어나기도 해서 그런 것을 보는 게 점점 더 재밌어져서요. 현장의 전문가이기도 하지만 요즘엔 점점 드라마 가지고 노는 분들이 현장에서 너무 재미있게 노는데 그것을 정리하고 연구하는 일을 하기 어려워하셔서 그런 일도 같이 하고 있습니다.

Q2. 네, 흥미로운 소개 감사드려요. 그런데 특별히 50+세대라고 불리는, 신중년이라는 또 다른 이름의 연령 분들과 여러 작업을 하고 계신다는 이야기를 들었는데요. 만나게 되신 계기와 실제 하시는 활동 듣고 싶습니다.

A2. 일단 제가 50+세대예요. 제 자신이… 그런데 제 자신을 생각해 봤을 때, 50대, 80년대 학번이었는데요. 우리 때부터 있잖아요. 콘서트를 막 찾아다녔구요. 대학생이면 연극, 문학 이런 문화적 감수성이 있었어요. 그렇게 그렇게 그렇게 데모들을 하면서도 데모의 현장에서도 항상

시를 읊고 노래를 불렀어요. 데모의 현장은 사실 치열, 갈등, 싸움의 현장이지만 가장 로맨틱한 순간이기도 했어요. 그런 사람들이 많고요. 노래를 듣더라도 직접 판을 턴테이블에 얹어서 듣는 걸 좋아하는 세대들이죠. 그러면서 직접 찾아서 문화를 맛보고, 맛보기 시작한 한국의 세대들이지 않을까 싶어요. 50+세대들은 조금 지쳐 있기도 하지만 문화적 맛도 봤고, 맛을 보고 싶어 한다는 것을 깔고 있다고 얘기하고 싶어요.

30대 40대가 열심히 살다가 문화예술을 잊다가, 돈 벌고 자식 키우고, 좀 힘들죠. 그런데 50+ 되면서 은퇴도 슬슬하고 자식도 떠나가면서 다시금 자신을 보는 거 같아요. 몸이 아픈 것을 인지하고 갱년기도 오면서 혼자 생각하는 시간이 많아지면서 정서적인 것을 생각하게 되며, 다시 '시'가 찾아지는 거 같아요.

그러면서 제가 많이 하는 '연극놀이'의 출발은 자기 자신을 들여다보고 자기 자신을 표현하고 발산하는 건데요. 그러면서 자기 치유도 있고요. 그동안은 30대 40대 열심히 달려오다, 다시금 자기 자신을 돌아보는 거죠. 그때, 이 예술! 연극 등등 자신을 바라보는 이 활동이 너무 맞아 떨어지는 거 같아요. 물론 '수다'도 있어요. 수다로 채워지지 않는 수다가 노래가 되고, 수다가 장면 만들기가 되고, 수다가 시가 되면 훨씬 50+세대의 갈급한 '의미두기'가 가능한 것 같아요. 이 수다가 '~이 되다'를 느껴보고 싶어 하는 것 같아요.

이러한 지점에서 50+세대와 문화예술작업은 굉장히 맞아떨어지는 것

같아요. 실제로 제 자신이 그걸 원하고요.

아이 키우느라 못했던 그림그리기, 춤추기가 기술적인 것뿐 아닌 정서적인 것을 멋지게 확인해 보고 싶은 필요도가 있는 것 같아요. 이런 부분이 문화예술이 기본적으로 가지고 있는 '의미화'의 가치와 맞아 떨어지면서 그런 가능성을 보고 시작을 해 보고 있어요.

그래서 협동조합을 작년부터 시작했어요. 〈예술로 커뮤니티씨어터 협동조합〉을 만들었어요. 6명의 예술단체를 꾸리고 있는 대표들이 만났죠. 이 사람들이 저희는 협동조합이 뭔지도 모르고 만들었는데, 각자 단체를 꾸리고 활동하는 게 너무 힘들고 할수록 돈도 안 벌리니까 너무 힘든 거죠. 그런데 기본적으로 예술하고 공연도 만들고 연극을 통해 사람 만나는 걸 너무 좋아하는 사람들이에요. 이 사람들이 10~20년 되는 사람들이니까 연극을 통해 '소진'하는 것이 아니라 서로 6명이 모여서 '시너지'를 내면서 커다란 생태계를 만들고 싶은 거죠. 연대와 협업을 해 보고 싶다고 동의해서 시작했어요. 그리고 저희가 대부분 50을 넘어 중견 역할을 많이 하죠. 예술 하는 사람들이 모여서 재미있는 일거리를 창출하는 '판'을 깔아 주자 생각했어요.

그래서 예술체험을 할 수 있는 개인이나 단체 풀(POOL)을 만들고 소비자 풀을 만들어서 풀과 풀을 연결해 주고 싶은 것이 비전이에요. 그런 궁극의 목표를 가지고 있고요. 그래서 작년 11월에 만들어서 제일 큰 게 1단계로서 전문가들이 만나 풀을 만드는 것을 목표라면, 협동조합지원센

터에서 카운슬링을 받고 지원을 받아 '예술을 통해 지역활동가/리더'가
되고 싶은 분들을 네트워킹을 만드는 작업을 했어요.

단톡방도 만들고요. 이 풀을 본격적으로 온라인 플랫폼으로 만들까 해
요. 그래서 이 안에서 정보교류의 네트워크와 역량강화, 재교육의 네트
워크를 만들려고 해요. 이 분들과 예술창작자와 소비자를 연결하는 판을
만들고 싶네요.

Q3. 실제로 50+세대의 참여자들이 이러한 작업을 통해 여러 변화가
있었을 텐데, 궁금하네요.

저희 위에 말씀드린 프로젝트 제목이 〈예술로 만나는 오늘, 그리고 내
일의 변화〉였어요. 예술치료 쪽 하시는 분들, 인성교육 하시는 분들이 많
이 오셨어요. 뭔가 교육을 하고, 연수를 하고, 교육하는 것만 생각하셨어
요. 그런데 우리가 그때 했던 과정은 '집안에 혼자 처박혀 있는 엘리자베
스 할머니' 공연을 연극으로 만나 보여드리고, 그 할머니에 대한 우리의
생각, 그리고 할머니가 어떻게 세상이랑 소통할 수 있을까?를 참여자로
개입하는 것을 만들었고, 예술적 작업이 아닌 자신에게 돌아와 자신이
어떤 문 앞에 어떤 경계 앞에 서 있는지 나눠 보였고, 그리고 자신들이
겪는 어려움을 즉흥의 장면으로 만들고, 즉흥으로 한편의 공연을 만들어
버린 거예요. 자신들의 현재 어려움과 고민을 얘기를 했는데 이것이 하
나의 작품이 된다는 것을 확인하고, 그것이 그 어떤 문제해결보다 좀 아

름다운 성취감을 얻으시더라고요.

일단 기본적으로 "'사회참여'를 한다. '문제해결'을 한다와 예술이라는 것 자체가 아무런 관계가 없다고 생각했는데 그게 아니라 우리가 하는 어떤 행위가 예술작업일 수 있고, 오히려 그것이 문제해결, 서로간의 공유, 소통을 일으킬 수 있는 굉장히 좋은 소통의 장이 될 수 있다."라는 얘기를 제일 많이 해 주셨어요. 그래서 저희는 예술이 자기 자신을 고백하고, 그것을 통해 타인과 소통하는 현장을 만들 수 있다는 것이죠.

Q3. 그런데 참여자 사진들을 보여 주셨을 때 50+참여자 분들은 여자 분들이 많으셨죠?

A3. 이상하게도 여성분들이 많았어요. 그리고 이상하게도 연령에 상관없이 문화예술활동을 하시는 분들이 대부분 여자 분이 많으세요. 제가 고민해 보면, 여성들은 호르몬이 확산하고, 발산하는 것으로 바뀌기도 하고, 기본적으로 여성들은 수다하고 자신들을 잘 밝히고, 나누는 생태학적으로 그런 기질이 좀 더 있죠. 그래서 환경을 떠나서 특히나 나이 드신 여성분들이 자신의 이야기를 나누는 게 문화예술활동의 이야기와 맞닿아있죠.

그런데 남성분들은 너무 중요한 게, 자신의 세계를 구축하고 싶어 하는데 솔직히 60 이상이 되셔서, 자신의 삶이 성공했다고 판단할 수 있는 분들이 몇이나 될까요? 그래서 외려 숨고 싶어 하고, 회피하고 싶어 하

시는 것들이 있어요. 그래서 여성분들이 발산하는 것이 예술의 표현과 맞닿아있는데 이 사업을 하면 할수록 남성 중년 분들이 너무 중요하고, 이분들의 '암울, 암담' 같은 거요. 그러나 '갈증'을 느낄 것 같아요. 그래서 이분들은 무조건적인 발산이 아닌 그분들의 경험을 존중하면서, 다듬어 가면 다가갈 수 있다고 생각해요. 지금은 여성 중장년층이 많으시지만 남성 중장년층 분들 중요하고, 다가갈 수 있다고 생각해요.

Q4. 네 공감 가는 의견입니다. 그럼 마지막으로 이 세대가 타 연령과 구분되는 문화예술의 가치와 그래서 추천드리고픈 활동 있으실까요?

A4. 역시 우리는 예전에 책 읽고 노래듣고 그랬던 거 같아요.

불후의 명곡 TV프로그램 보다 딸이 '어떻게 저 노래 다 알아?' 하면, 우리 때는 유행노래는 전 국민이 다 알았어요.

지금은 포스트─포스트모더니즘이지만 저희 때는 시 한편의 가치, 문학의 의미를 사유, 성찰, 나눴어요. 그래서 아직도 그런 것에 대한 미련도 있고, 팝(POP)이 주는 미련과 가사 따져 보는 그런 게 있다고 생각해요. 그래서 우리가 가지는 모더니즘 성향과 지적이 탐구 성향, 성찰, 고민, 주제에 대한 갈구를 예술적으로 연결하는 작업이 좋은 거 같아요.

그래서 요즘 다시 '책 동아리'도 많아지는데, 책과 연극과의 만남, 그리고 또 수다, 이야기하기를 좋아하는데 내가 어떤 삶과 이야기가 있느냐는 중요한 것 같아요. 이것을 좀 더 예술적으로 꽃 피워 보는 작업들, 그

리고 이것뿐 아닌 굉장히 신박한 요소들을 중간 중간 넣어주면 흥미로운 것 같아요.

저희는 좀 낀 세대잖아요… 부모님 봉양하고, 자녀 양육했던… 그래서 낀 세대지만 문화적 역량도 열려 있는 것 같아요. 그래서 고전, 인문학적 바탕이 된 예술적 작업과 같이 하는 것이 재미난 것 같아요.

 ■ 예술로 커뮤니티 협동조합 : '예술로 만나는 오늘, 그리고 내일의 변화!' 작은 행사 메이킹 필름

6. 노년기 삶과 예술

호모 헌드레드(Homo Hundred)시대에 들어 우리나라는 급속도로 진행되는 고령사회로 이행하면서 세계 1위 고령국가를 앞두고 있다. 이러한 사회 배경 속에서 노인국가의 이미지가 회자되고 있는 것은 긍정적이기보다는 사실 부정적 이미지가 크다. 고령화가 깊어질수록 사회문제들은 예측 불가능해지지만, '개인화'는 날이 갈수록 노인에게 요구되고 있다.

앞서 살펴본 에릭슨의 의하면 노년기를 삶의 마지막 단계는 평화롭고 고요하거나 불안감과 분주함으로 가득할 수 있다고 보고 있다. 이는 모두 전 단계에서 어떻게 문제들을 다뤘는지에 따라 달라진다. 나이가 들

면 사람들은 본인의 삶에 대한 현명한 평가를 내릴 수 있고, 이를 통해 현실을 인지하고 이해할 수 있게 된다.

최근 여러 연구들에서 삶의 노년기 시기 삶의 결정체는 '좋은 친구(good friend), 그리고 이상과 현실의 괴리가 적은 삶을 살고 있는 노년'이 주요하게 자리 잡았다.

이를 빗대어 보면, 만약 경험과 성찰을 잘 조합할 수 있다면 이 단계에서 진실성을 획득하게 되지만 만약 극복하지 못한 갈등이나 단계가 있다면, 대개의 경우 질병, 고통, 죽음 등에 대한 두려움을 느끼게 된다.

이 가운데 특히 가정과 직장에서 일을 중심으로 살아온 한국인들에게 노년기는 사회적 구성원으로 살아가기 보다는 자신의 삶을 주체적으로 형성하고 싶은 자아실현의 요구를 만족시켜주어야 함이 더욱 강조된다. 이러한 맥락에서 은퇴 후 창의적 나이 듦과 행복한 노년의 삶이 지속적인 아젠더가 되고 있다. 때문에 노인을 위한 여가교육의 문제는 이제 본격적으로 적극적으로 논의되어야 할 시점이 되었다. 지금까지 노인교육은 정책적으로 노인교실을 지원한다는 노인여가교육으로 인식되었다. 그러나 이러한 노인을 위한 여가교육의 방향과 질 관리에 대해서는 언급되지 않는다.

저자는 여가담론 중 '진지한 여가 담론'을 잠시 소개하고자 한다. 진지한 여가란 아마추어, 취미활동가 또는 자원봉사자가 해당 핵심 활동을

체계적으로 추구하고 그 속에서 본질과 재미 그리고 성취감을 느끼는 것을 일컫는다. 진지한 여가 속에서 사람들은 특수한 기술, 지식, 그리고 경험 등이 결합된 것을 획득하고 표현함으로써 자신만의 여가경력을 쌓기 시작한다(Stebbins, 1992: 3에서 수정). 진지한 여가는 덜 본질적이고 여가 경력을 제공해 주지 않는 '일상적' 여가 또는 '진지하지 않은 여가'와 전형적으로 대비된다. 스테빈스는 진지한 여가 작업 틀의 기초를 아마추어, 취미, 자원봉사 등 세 가지 유형의 활동으로 구성한다. 진지한 여가를 추구할수록 보상, 몰입, 이기심의 현상이 나타난다고 스테빈스는 언급했다.

우리나라의 경우 성인학습은 계속교육이란 의미에서 평생학습적 의미를 띠는데, 이는 대개 일상적 여가보다는 진지한 여가에 초점을 맞춰, 그와 같은 교육은 일종의 여가 프로젝트에서도 추구될 수 있다.

해외 같은 경우에는 '창의적 나이 듦'을 주제로 한 『억압받는 이들을 위한 연극치료』의 저자인 아우구스토보알의 미국 뉴욕을 중심으로 한 치매노인의 구술연극 활동이 매우 유명하다.

온 몸을 통해 이미 내재된 몸의 가치를 다시 떠올려 보고, 다시 정리하고, 환기시키고, 잊고, 환기시키고, 잊는 과정을 몸의 언어, 말의 언어로 정리해 나가는 것이다.

실제로 알츠하이머를 앓고 있는 전직 프리마 발레리나가 기억하고 춘 '백조의 호수' 영상이 화제가 되었다.

 ■ 알츠하이머를 앓고 있는 전직 프리마 발레리나가 기억하고 춘 '백조의 호수'

시간의 축적과 몸의 축적이 다시금 재현될 때 일어나는 창의성이 주목된다.

이처럼 노인 문화예술활동의 우리나라의 대표적 예로는 '아름다운 이야기 할머니' 사업이다. 본 사업의 시발점은 인문학 및 동화책에 관심 있던 어르신들이 취미의 형태로 시작하여, 아동기관을 방문해 자신의 목소리로 이야기를 읽어 주는 자원봉사의 형태로 발전된 것이다.

대개 노인복지관이나 노인정에서 동호회 형태로 구연동화와 인문학에 관심 있는 어르신들이 지역의 풀뿌리로 시작한 움직임이 유아기관의 반응과 아이들의 반응이 상당하여, 문화체육관광부와 한국국학진흥원이 17개 광역지방자치단체 지원하에 사업화하였다. '아름다운 이야기 할머니' 사업은 일정한 교육과정을 이수한 여성 어르신이 유아교육기관을 직접 방문하여 재미있고 교훈이 되는 우리의 옛 이야기와 선현들의 미담을 들려줌으로 자라나는 아이들의 인성을 함양하고 세대 간의 소통을 도모하는 유급 봉사활동으로 자리 잡았다. 선발규모가 2019년에는 10기로 330여명을 선발하였지만 지역의 반응과 선호도가 높아 2020년에는 11

기로 총 1,000여 명으로 확장되었지만, 코로나19로 사업의 전개·중지를 반복해 왔다. 그럼에도 불구 204개 시·군·구에 수도·강원권에 82개(534명), 경상권에 62개(239명), 충청권에 28개(122명), 전라권에 30개(93명), 제주도에 2개(12명)으로 회당 4만 원의 활동비를 지급하여 고정 직업이 없는 여성 어르신을 선발한다.

이는 취미의 형태에서 동호회로 자리 잡아 자원봉사의 형태로 간 것이 진지한 여가로 자리 잡아 문화체육관광부의 대표적 사업으로 자리매김하게 된 것이다. 진지한 여가의 사례로서 조부모 경험이 적은 현대의 아이들에게 조부모의 목소리로 읽어주는 '아름다운 이야기 할머니' 사업은 먼저 이야기를 읽어 주는 할머니 자신이 즐거워한다든지(enjoyed) 또는 재미(fun)을 느낀다고 공통적으로 말하고 있다. 또한 아이들은 이 학습에 경험할 때 '활기차다(playful)'고 했다. 또한 이 사업에 참여하는 할머니들에게 교육과정 이수를 통한 다양한 콘텐츠를 공급함으로 교육(education)이라는 강박에서 벗어나 노년의 몸은 이미 여러 가지 경험과 깨달음을 지닌 목소리로 현장에서 아이들과 '재현적사고: 이미 내가 경험한 것과 싸움을 벌이는 일'로서 액티비티(Activity) 활동에 대한 새로운 '확장(dilation)'이 일어나게 되는 것이다. 따라서 은퇴 후 노년시기 진지한 여가로의 몰입과 발전은 재현적 사고를 불러일으켜 한 인간과 공동체가 나이 들어감에 '창의적 나이 듦(Creative Ageing)'이라는 새로운 도전을 제시한다(안지언·이병준, 2020).

 ■ 한국국학진흥원 '아름다운 이야기 할머니 홍보영상'

그렇다면, 노인문화예술 현장 전문가로서 어떤 분을 만날까 참 고민했다. 오랜 시간 문화예술활동을 매개로 노년 분들을 만나시고 작업하시는 선생님을 찾고 찾았다. 우여곡절 끝에 소개의 소개로 김현주 대표님을 만날 수 있었고, 내러티브 연구를 진행하였다. 진정성 있고 유쾌한 선생님은 진심으로 사람들을 만나시고, 노인이 가지고 있는 가치를 함부로 대하시지 않고 존중하고 경청했다. 그 경청은 귀와 눈과 마음으로… 그 경청의 자세를 김현주 대표님의 이야기를 통해 맛보아보자.

김현주. 시각미술가. 아티스트커뮤니티 클리나멘 대표

Q1. 선생님 개인 소개와 단체 소개 부탁드리겠습니다.

A1. 안녕하세요. 저는 시각미술가 김현주예요. 미술기반의 활동을 하고 있고, 그림그리기라든지 미디어 장르 기반의 영상작업을 하고 있고, 그것을 기반으로 사람들을 만나는? 공공미술적인 작업을 하고 있습니다. 지금 활동하는 곳이 의정부예요.

음. 서울 출생이고, 독일에서 조형예술학을 공부했어요.

저 자체가 지금 만나는 사람, 내일 만나는 사람, 1년 후 만날 누군가가 되기 위해 '아무도 아닌 나'가 되려고 애씁니다. 누군가가 되고 또 누군가와 대화하기 위해 질문을 만들고 같이 산책을 해요. 예술이 보이지 않는 '우리'를 위한 것, 그 보이지 않는 '우리'가 할 수 있는 것이라 믿으며 예술의 공공성에 대해 고민합니다.

최근 미군부대와 함께 형성된 정착촌마을 의정부 빼뻘에서 진행된 〈빼뻘-주름 프로젝트 2019〉, 108명의 시민의 손에 담긴 삶을 마주하는 〈손손수수:108명의 시민이 참여하여 만드는 손의 대화법 2019〉 작업을 진행했습니다.

작업은 의정부와 서울 기반으로 하고 있고요. 거점화해서 지속적으로 하는 곳은 위에 소개된 프로젝트명처럼 경기도 의정부에 빼뻘이라는 마을이 있어요. 이 빼뻘마을 내에 복합적인 공간을 만들어서 하고 있어요. 의정부에는 8개 중에 6개의 미군기지가 사라지고 3개가 있어요. 미군기지로 남아 있는데, 그 바로 옆에는 기지촌이라고 하는 곳이 있어요. 빼뻘

이 1953년도에 미군기지와 함께 정착촌으로 형성된 마을예요.

의정부에서 섬처럼 떨어진 서울에서 불과 1시간 걸리는데, 도시와 이질적인 문화를 가지고 있는 곳예요. 그곳을 우연치 않게 방문하게 되었고, 예술가로 예술과 교육 일을 할 때 기왕이면 이곳에서 해야겠다. 왜냐면 너무 가난하고 척박하게 살아온 분이여서, 이분들에 대한 처음에는 호기심이 있었지만 이왕이면 손이 잘 뻗치지 않는 곳에서 활동하는 것이 의미가 있겠다 싶었어요. 이곳은 문화적으로나 경제적으로 너무 힘들기에 아예 작년 1월부터 프로젝트를 진행을 하다가 미군기지 안에 있는 80평대의 클럽이 비어 있어서 사용해도 되겠냐고 주인 분에게 허락을 받아 사용했고, 올해는 그 공간에 월세를 부탁하셔서 상황이 저도 어려워 나와서 그 주변에 당구장 자리였던 곳에 새로 얻었어요.

고령화 된 분들이 많으신데 동네에서 여러 가지 가게 운영을 하셨던 분들, 이불가게, 철물점… 이런 원주민 분들 그리고 외부에서는 동네가 가격이 싸다 보니까 너무 저렴한 비용으로 들어올 수 있는 곳이 빼뺄이어서 새로 들어온 이주민들, 알코올 중독, 혼자 아이를 키우는 분들까지 다양해요. 다행히도 그 동네가 작아서 많은 분들을 다 만나기 어렵지만 일시적이든 지속적이든 프로그램을 꾸려요. 주민 분들을 만날 수 있는 장소예요.

외부로는 얼마 전 서울리옹프로젝트라고 미디어 거리극에 참여한 적 있어요. 원래는 프랑스에 미디어 거리극을 하는 유명한 팀이 있는데 코

로나 19로 무산되고, 비대면으로 정기적 워크숍을 했었고, 미디어 아티스트로 들어가서 컴플레스카페론 팀이랑 장소 특정적인 작업을 한 건데 서울에서는 노들섬 거리극을 협업해서 만들었어요. 실제 프랑스 리옹같은 경우는 리옹에서 거리극 작업을 했고요. 자신들의 연습공간에 공연장이 있어서 그들은 실내에서 공연을 했고 저희는 노들섬에서 미디어 거리극을 작업을 했어요.

Q2. 다양한 작업과 식견을 가지셨네요. 그런데 특별히 노인세대를 만나시게 된 계기가 있으실까요?

A2. 노인세대를 본격적으로 만나서 작업하게 된 것은 시각 예술가들이나 일반예술가들이 소재로 대상화해서 시각화하는 작업들이 많은데 일시적인 참여자가 아니라 노인분들 스스로가 주체가 돼서 예술에 참여하는 게 굉장히 중요하다고 생각해요. 노인이 가지고 있는 이야기들, 그런 것들을 자신의 작업으로 소재화해서 만들어 내는 것이 굉장히 중요한데 예술교육이나 현장에서는 노인 그 자체가 예술을 만나 자기 삶이 변화하는 게 문화예술이 해야 할 역할이고 되게 중요하다고 생각해요. 저는 이 두 가지가 제가 잘은 못해도 추구하며 가는 방향성인데요.

제가 노인분들을 밀착해서 작업한 게 2012년도예요. 아차도라는 우리나라 최북단의 서해안의 작은 섬이 있어요. 그 섬이 어느 정도로 작냐면 작은 점도를 보면 섬이 나와 있지가 않아요.

두 시간 반 정도면 여기저기 다 다닐 수 있는 작은 섬예요. 인천문화재단에서 공공미술 사업으로 공모하는 게 있었어요. 5명의 예술가들이 같이 모여서 섬에서 주민 분들이 만나는 것을 진행해 보자 하면서, 기존에 접하고 만나는 공공미술 형태에서 제 개인적으로 심리적으로 변화를 만들었던 시기였던 거 같아요. "같이하는 주체로서 사람들을 만나야겠다." 공공미술이 가지고 있는 사람들과 함께하는 아름다움을 알게 된 거죠. 특히 아차도에서 만난 노인분들의 매력에 푹 빠진 거죠. 2개월 동안 섬에서 살았구요.

그 이후 동안은 왔다 갔다 하면서 2년간 진행했죠. 섬에서 인연을 맺은 분이 지역의 이장 분이셨던 최재석이라는 할아버지셨어요. 외지인들이 들어와서 뭘 하겠다고 하니 처음엔 신통치 않아하셔서 이장님과 친해지기 위해 노력했어요. 그러다 제가 이장님을 귀찮게 따라다니며 만나는 작업을 했죠. 그러다 처음엔 뭘 하기 위해 여러 가지 재료를 가져갔던 기획들을 다 내려놓고 이분들이 노동하는 일상성을 따라가기 시작했어요. 그래야 만날 수 있고 그래야 만남이 가능하다는 것을 알고, 준비했던 기획들을 다 내려놓고 녹음기랑 핸드폰 하나 들고 따라다녔어요. 그러면서 말을 트기 시작한 게, 이분이 예전부터 섬 안에서 공부에 대한 욕심이 컸고, 나름대로 사연들이 많았는데 공부도 잘하고 싶고 사회적으로도 성공하고 싶고… 꿈이 시인이셨어요.

한국전쟁 이후 태어나셔서 가난한 마을에서 할 수 있던 노동들이 많지

않았고 시인이 되긴 어려웠던 거죠. 초등학교 졸업 이후는 느지막이 다 검정고시로 치르셨어요. 공부에 대한 열정이 있었기에 중고등학교를 검정고시로 패스하셨는데, 낮에는 고구마 캐고 일하시고 캄캄한 밤엔 새우를 잡고 일하시고 하루에 3~4시간 주무시는 외엔 노동을 하셨는데 그 시간을 쪼개 밤마다 하셨던 게 글을 쓰셨던 일이었어요. 글 쓰는 것을 배우지 못해서 나는 '글다운 글을 못 쓴다.'라는 생각을 가지고 계시더라구요.

그래서 "아니다, 어르신님의 글이 너무 의미 있고 시인이 따로 없다. 책을 내고 등단을 해야 하는 것이 아니라 내가 나로 시인으로 하는 것이 시인이다."라고 하며 같이 시를 쓰며 시를 공유하는 활동방법을 생각해 블로그를 만들어 드렸어요.

그래서 시 배틀을 하자고 했어요. 이장님이 시를 쓰시면 일상적 언어가 아닌 시로 대화를 하자고 했어요. 처음에는 시조의 3.3.4이런 형태로 시가 쓰이다가 저는 그렇게 못 쓰니까 막 형태 없이 쓰는데 이장님이 3.3.4 어법에서 이장님도 변화가 일어나기 시작하시더라구요.

그분이 일하시는 집, 고추 밭, 고구마 밭 이런 생활현장에서 1:1 시 배틀을 하는 것을 한번 들려 드릴까요?

예를 들어 '시를 탐한 섬의 낮 그리고 밤'이란 제목의 프로젝트에서 했던 이장님과의 시 배틀— 시 대화 이미지를 들려 드리면 이장님이 처음에

1.

새벽에 뜨는 달은 지는 모습 본 이 없고
할 일 없는 나그네는 그간 곳이 없어라

고즈넉이 달 지는 풍경에
나그네 그림자 바람에 일렁일 뿐

허전한 이 마음을 술 한잔에 달래련만
詩 탐하는 이 마음은 무엇으로 채울건가?

자줏빛 고구마 밭에 몸을 담구어
탐하는 내 마음 비우려고 비우려고

한 여름의 태양 빛은 만물을 키워는데
초봄부터 뛰는 이 몸 이룬 것이 무엇인고

잡초와 시름하고 바닷바람에 온 몸을 맡겼던 나의 이 몸
이제는 詩로 바다를 탐하고 고구마 밭을 탐할 수 있네

그리고 나서 제가

4.

늦은 하오
구름은 비를 금방 쏟을 듯 하고
詩를 쓰라 하나 머릿속이 하얘서......

하얘진 머리에 구름이라도 담아야할까?
아니면 하얀 시를 써볼까?
마음은 구름을 담아 어디론가 날고 싶고

생각은 천하를 배회하나 육신이 문제로고

빼물 원두막에 배회하는 이 몸
하얘진 머리로 시 탐하는 이 마음

서투른 생각으로 시상이라 말하고
다듬지 못하는 글 솜씨를 선보임이 뉘 볼까 염려 하네

섬은 아무리 멋진 외지인들이 와도 항상 떠나가는 장소가 되는 거예요. 머무는 것이 아니라, 그래서 시 배틀 2개월 되는 시점에 "너는 이제

떠나가는구나… 너 덕분에 시라는 것을 쓰게 됐다."라며 시인으로서 새로운 삶을 살아가게 해 준 것을 당신 때문이라며 과하게 고마워해주시고, 과하게 칭찬해 주셔서….

이미 저는 가지고 계신 것을 살짝 건드려 드린 건데, 그 삶을 들을 수 있어서 너무 감사했죠.

솔직히 뭐 결과물을 내기보다 맨날 같이 놀았어요. 달빛체조하고, 실내에서는 명상작업도 하고요. 언어적인 대화 말고 비언어적인 대화를 유도했고, 주로 하는 것이 노인의 이야기를 듣는 것이었어요. 주로 저는 질문자가 되고, "그때 기분이 어떠셨어요? 많이 슬프셨겠다." 이런… 공공미술 프로젝트를 하기 위해서가 아니라 이 사람을 마음으로 보며 친구가 된 거죠.

Q3. 특별히 노인세대만의 중요한 문화예술(교육)의 가치는 무엇으로 보세요?

A3. 이 프로젝트를 계기로 노인과 관계된 활동을 정말 여기저기서 많이 했어요. 많이 했는데 이때 사람을 만나는 게 얼마나 아름답고 몸에 쓰이는 걸 왜 이리 좋아하나 했는데 젊은이에게 미성숙한 것이 성숙하지 못하거나 대단한 삶을 못했어도 인간이라는 몸 안에는 70, 80, 90년을 살다 보면 말로 형언할 수 없는 여러 가지 압축된 것이 우리의 몸이기도 하고, 신체이기도 하다라는 생각을 했어요. 이런 노인의 몸에서 흘러나

오는 여러 이야기를 들을 때 마치 내 몸으로 '이식'된다는 생각이 들더라고요.

내가 겪어 보지 못한 삶과 시간들이 귀한 시간들이 타자의 이야기가 레코딩 되는 생각이 들며, 이것은 너무 귀하다는 생각이 들었어요.

일상에서 흘러가 버리는 거시적 이야기가 아닌 한 개인의 미시적인 이야기를 예술가들이 부지런히 해야 한다고 생각해요.

사람은 유한한 생명을 가지잖아요. 젊을 때는 모르는데 이들은 남은 시간이 짧고, 언제 갈지 모르잖아요. 그렇기 때문에 노인분들의 이야기를 경청하고 사회적으로 함의로서 얘기될 수 있는 부분이 무엇이냐면 젊은 청년 세대와 노인들이 예술활동을 통해 만난다는 게 '사회적 함의' 이런 것이 뻔한 것이 '세대공감' 이런 게 있는데 사실 그런 단어 들을 별로 좋아하지는 않았는데 일어나는 거죠.

2018년도에 성북구에 혼자 사는 독거 어르신들을 만나서 '독거'로서 혼자 삶을 버티는 기술. 도심에서 어떻게 사시냐. 혼자 사시는 분들이 대부분 외롭고, 제가 만난 분들이 대부분 녹록지 않으셨어요. 중심을 예술로 두고 같이 만나고 고리를 만나서 하나의 모임을 가지고 살다 보면 재밌을 수 있어… 라는 독거의 기술을 통해서 혼자 사는 사람을 모아서 공동체와 작은 만남을 계속 지속시켰죠. 청년독거도 많고 해서 청년독거 세대와 노인독거 세대를 같이 만나게 해서 독거생활이라는 기술을 공유하는 대회를 하는데 너무 재밌었어요.

노인분들의 체력은 한계가 있고 젊은이들은 역동적일 수도 있고, 정서적으로는 사실 노인분들을 친구 삼아서 뭔가 노인하면 대접해야 할 거 같지만, 자신이 그동안 오랫동안 살았기에 경험한 것이 옳다는 생각으로 자신의 생각을 비판적으로 바라보는 소통을 못하게 하는 생각이기도 한데, 사실은 그런 걸림이 있지만 소통의 어려움도 있지만 막상 만나서 재밌게 놀다 보면 어떤 대화와 놀이를 하느냐에 따라 소통의 질이 확 달라지더라고요. 젊은 세대들에게 받은 독거의 기술과 노인 세대에게 받은 독거의 기술이 있었어요. 노인분들은 맞는 이야기이신데 씁쓸한… 사회적 고립감이 여실히 드러나기도 했어요.

예를 들면 혼자 사시는 분인데 와이프와 이혼을 하시고 혼자 20년을 사시는데, 이 할아버지가 반드시 문을 열고 자자. 빨리 발견돼야 자식한테 덜 미안하다고 생각하는 거죠.

의존할 수 있는 가족이 가까이 있지 않은 거죠. 혼자 사시면서 '내가 이러다가 어느 순간 죽으면 어떻게 하지?'라는 불안감을 가지면서, 밤에 문과 창문을 보고 자신을 사람들이 도와줄 것이라는 생각인 거죠. 더 황당한 것은 죽은 사체로 빨리 발견돼야지 자식한테 덜 미안하다고 생각하세요.

자식에게 욕먹을까 봐 생각하는 것을 보며 젊은 시절에 대부분 고아로 성장한 분들이나 한국전쟁 이후 부모님이 계시지만 아버님 대신 13살부터 힘든 노동을 한 분예요. '힘든 세상 빚지지 말자. 세상의 공짜는 없다.

부담을 주지 말자. 자기 스스로 하자.' 거의 이렇게 생각하더라고요.

"골목 앞을 나가더라도 차려입고, 꼬질꼬질 하고 다니지 말자. 많이 걸어 다녀야 한다."라는 것을 노인들이 말했다면, 젊은 친구들 독거의 기술에는 "고양이랑 독거한다. 매일 쓸고 닦아야 마음이 깨끗하다. 혼자라도 음식을 잘 먹자. 생선을 먹고 싶을 때 성북동 ○○을 이용해라." 이런 거요.

이렇게 한 분 한 분 독거의 기술에 관해 인터뷰를 하면서 댁에 방문해서 혼자사시는 분들의 집안의 분위기와 이야기를 들었죠. 혼자 사는 공간이 액자 하나 식탁 위 밥숟가락 하나가 삶의 이야기를 많이 대변하는데 살아온 이야기를 깊이 들여다보고 하는 거죠.

예술이 가지는 가치는 노인분들이라고 다른 것이 없고 똑같아요. 그리고 노인분들이 감성이 다르지 않다는 것이죠. 노인분들은 몸 안에 5살 꼬맹이도 있고, 11살 어린이, 18살 순박한 여자아이, 25살 청년도 있고 그래서 다양하게 축적된 것이 노인의 몸인데요.

노인을 하나의 정체성으로, 하나로 통합해서 보는 것이 어렵구요. 그래서 이 예술활동을 일반적으로 보는 것을 도와주고, 다양한 숨겨진 이름을 발견해 주고, 수많은 가능성을 발견해 주는 것을 예술가들이 해주는 거죠.

"평생 내가 재봉만 하고 살았는데 내 재봉하는 일이 예술적일 수 있구나…"라는 생각으로 전환시켜 주는 것이 이들의 축적된 삶과 이야기의

폭발이라고 생각해요.

'내가 내일 죽더라도 내가 의미 있고 무언가를 할 수 있다는 것'을 깨워 주는 것이 사실은 예술이에요.

이 사람이 가진 고유한 가치를 마음으로 발굴해 주는 게 제일 중요하다고 생각해요. 사실 고령화되고 있잖아요. 사회적으로 심각한 문제예요. 노인분들이 전체 인구 숫자에서 6명 중 1명이 노인이 되죠. 노인세대가 다른 세대가 아니라 나의 문제, 나의 세대예요. 나에게 닥쳐올 늙음의 시간이요.

시간들을 방치하며 지나가는 게 아니라 노인분들에 대한 관심은 나에 대한 이해와 노인들을 이해하는 활동이라고 생각해요.

하나의 사회구조 안에 연결되어 있구요. 그래서 그 세대들을 돌보고, 활동하는 것을 보고, 잘 사실 수 있도록 노인분들을 매개해야 해요. 그래서 우리가 늙어서도 역할을 하면서 생활할 수 있는 거죠.

사회적 문제를 '해결'하기 위해서 움직이기 보다는, 사실 그런 명분으로 예술가들이 움직이지 않구요. 노인이 가지는 '매력' 때문이에요. 그들의 몸속에 수많은 이야기는 사회적으로 공유할 가치가 있죠.

Q4. 노인분들에게 추천하고 싶은 예술활동 있으세요?

A4. 사람 몸으로 활동하는 것. 몸을 보는 게 나를 보는 활동이에요. 느끼는 대로 활동하시고 느끼는 대로 움직여 보시길 권해요.

그 모든 게 노인분들의 삶에서 진정성 있게 연륜으로 묻어나 발휘되는 문화예술활동입니다.

 ■ 김현주(달로현주) 선생님의 다양한 문화예술활동을 만날 수 있는 저장소

＊ 긴 시간 선생님의 축적된 생각과 활동들을 들을 수 있어 감사했습니다. 구체적인 생생한 사례를 들으니 막 그려지네요. 노인의 몸에서 흘러나오는 여러 이야기를 들을 때 마치 내 몸으로 '이식'된다는 생각이 든다는 말씀이 인상적이었습니다. 감사드립니다 선생님.

7. 생애주기 문화예술교육

앞서 살펴본 각 생애별 전문가 내러티브 인터뷰를 통해 문화예술이 인간 본연의 아름다움(심미적)을 추구하는 본능과 놀이와 경험이 실천으로 연결되는 학습과 어우러질 때 생애주기로 구분 지을 수 없는 한 인간이 탄생부터 요람까지 삶에서 '문화예술(교육)'의 가치를 맛볼 수 있지 않을까 싶다.

그리고 그 가치는 거시적 접근으로 생애주기를 초월한 한 개인의, 가정의, 공동체에, 마을에, 지역사회에, 국가에 문화적 경쟁력이 될 것이다.

그럼에도 특별히 미시적 접근으로 각 생애주기에 따른 문화예술(교육)

핵심어를 제언하고자한다. 사례와 내러티브 연구를 통한 현장 전문가들의 인터뷰를 통해 본 저자가 유의미하다고 엮인 부분에서 말이다.

먼저, 태아/영유아기는 '자극과 경험'이란 단어를 주목하면 좋겠다. 한 인간은 세상에 태어날 때 온전치 못한 존재이자 온전체로 태어난다. 어떤 자극과 경험을 주느냐에 따라 무한한 가능성과 발전하기도 하고 퇴보하기도 하는 존재이기 때문이다. 이 시기는 가히 폭발적으로 신체적 · 정서적 · 뇌과학적 변화와 성장이 이루어진다. 문화예술교육은 다양한 5감을 활용한 예술경험과 주 양육자의 질문이 중요하다. 그리고 한국의 학부모님들은 생각보다 아이를 겸손하게 바라보지만, 아이들은 생각보다 잘해낸다. 하루만은 온전히 이들이 '주체'가 되어 보는 활동을 추천 드린다. 아이의 행동을 부모가 온전히 따라 해 보자. 위험한 것만 제외하고, 아이가 선생님 되어보기 활동을 추천 드린다.

아동 · 청소년기에는 '자아정체성과 공동체성'이란 단어를 주목하면 좋겠다. 한 개인의 삶에 있어 이 시기가 몸도 마음도 가장 큰 변화를 이루는 시기이지 않을까? 자신에 대한 고민은 곧 올바른 자아정체성과 연결되어야 한다. 문화예술경험을 통해 메타인지(나 자신을 아는 능력)를 함양하고, 이를 통해 사회적 일원으로 자신의 위치를 깨닫는 공동체성 함양이 발전될 것을 기대한다. 문화예술관계자 및 교육자들도 이를 고려한 프로그램 설계를 제언한다. 더불어 교육과정 정책제언에 있어서 그동안

의 교육과정 개정은 전면개정의 형식을 취하고 있었으나, 2015 개정 교육과정부터 전면개정 아닌 부분 개정의 형식으로 바뀌면서, 백년지대계가 되어야 할 교육이 하나의 교육과정의 성과를 이루기도 전에 또 개정을 함으로써 그 방향성을 잃고 현장의 혼란을 가중시킨다는 많은 비판에 직면하고 있다. 그러나 문화예술교육에 있어서 2015 교육과정과 2022 개정 교육과정은 하나의 연결 맥락하에 발전하고 있다고 판단된다. 2015 교육과정에서 처음 도입된 6대 핵심역량 중 '심미적 감성 역량'은 문화예술교육의 주요 철학으로 일컬어지는 존 듀이(John Dewey, 1859-1952)의 미적 체험과 깊은 관련이 있다는 것을 염두에 두어야겠다. 2022 개정 교육과정에서 새롭게 제시된 인간상 구현을 위한 '포용성과 시민성'을 근본적으로 고찰하여 줄어든 청소년 시기 학교 안과 밖의 문화예술활동이 시간, 공간적 범주에서 외려 축소된 것은 아이러니이다.

다음으로 성인의 경우, 먼저 청년층에 있어서는 '취향과 세계관'이란 단어를 주목하고 싶다. 아동·청소년기의 자아관 성립으로 자신의 취향(Taste)과 기호를 다양한 인문·문화교육부터 예술향유를 통해 취향을 개발하길 추천한다. 또한 이것이 업으로 이어지는 청년들은 민주시민으로 자신의 역할과 소명을 고민하여 업(業)으로의 가치와 연결하길 추천한다.

또한 신중년(50+세대)포함 중장년층은 '인생이모작, 사회적 연대'란 단

어를 주목하고 싶다. 생애 전환기로서 자신을 새롭게 찾아가는 여행을 많이 하는 시기로, 가정과 사회에서 은퇴 후 새로운 삶의 시작이 요구된다. 또한 새로운 관계망과 소속감을 원한다. 문화예술활동을 통해 자신을 성찰하기도 하고, 새로운 자신의 매력을 발견하기도 하며 또 함께 그것을 경험하는 일원들과 멤버십(membership)을 이뤄 사회자본·사회적 연대를 이루길 추천 드린다.

마지막으로 노인은 '회복탄력성(신체를 통한 삶의 축적), 창의적 나이듦'라는 단어를 주목하고 싶다. 노인의 삶은 죽음을 기다리는 삶이 아닌 또 다른 내일을 기다리는 삶이다. 최근 팬데믹과 독거노인의 증가로 각 학문의 영역에서 '회복탄력성'이라는 단어와 개념의 정리가 수면 위로 오르고 있다. 회복탄력성은 물체의 탄성이 다시 돌아오는 힘으로 다시 일어나는 내면의 힘을 말한다. 가히 노년층의 매력은 신체를 통한 삶의 축적이다. 이들의 신체는 삶의 축적을 이룬 경험재이고 이 신체를 어떻게 얼마나 활용하느냐에 따라 노인의 삶의 리듬감은 회복된다. 그래서 다양한 신체적 예술활동이 필요하다. 또한 이는 창의적 나이 듦과도 연결되어 신체활동이 뇌 인지와 재현적 사고를 동반하여 내일을 기다리는 노년의 삶을 가능케 할 것이다.

이처럼 사례와 내러티브 연구를 통한 현장 전문가들의 인터뷰를 통해

본 저자가 유의미하다고 엮인 각 생애주기에 따른 문화예술(교육) 핵심어를 알아봤다면, 마지막 내러티브 연구는 학술 전문가를 모셨다. 가히 당신의 삶이 문화예술을 기반으로 창의·진화·융합을 해 오면서 당신의 시행착오와 또 그 안에서 꽃피운 사람을 살리는 교육자로서의 소명을 발견하신 분이다. 숭실대학교 교육대학원 융합영재전공 태진미 주임교수님의 이야기를 통해 한 인간과 사회에서 문화예술교육(예술경험)의 가치를 돌아보고자 한다.

태진미. 숭실대학교 교육대학원 융합영재교육전공 주임교수

Q1. 안녕하세요. 교수님 소개를 부탁드립니다.

A1. 안녕하세요. 숭실대학교 교육대학원 융합영재교육전공 주임교수 (부교수) 태진미입니다. 저는 학부전공이 작곡이었고요. 음악가로서 꿈을 펼치고 싶었기에 유학을 가서 국제 콩쿨에도 도전하여 제30회 주네스 작곡 콩쿨에서 4위 및 Audience Prize를 수상한 경력이 있습니다. 학부 시절부터 작곡가 등용문이라고 할 수 있는 한국음악협회 주관 서울현대음악제(작곡콩쿨)에서도 대학교 3학년 때 입상을 하였습니다. 언뜻 들으면 제가 음악가로서 아주 성공적으로 재능을 펼친 케이스로 보일 수 있는데, 실제는 그렇지 않았습니다.

저의 경우 작곡이 너무 배우고 싶어서 부모님을 졸라 많이 늦은 시기 (고2)에 첫 음악교육을 받게 되었는데, 워낙 뒤늦은 시작으로 인해 한계가 아주 많았습니다. 실제로 대학입시에서도 좋지 않은 결과를 얻어 제가 원하던 명문학교에 입학을 못하게 된 좌절감과 패배의식이 컸습니다. 어쩌면 그래서 다른 방식의 인정을 받고 싶어 해외로 유학을 떠나게 되지 않았나 싶기도 합니다.

이렇게 어렵게 해외유학까지 가고, 그토록 소원하던 국제 콩쿨도 입상하면서 어느 정도는 자신감이 생겼을 수도 있었을 텐데 정작은 제 마음속에 늘 부족한 저 자신을 마주하게 되었습니다. 즉, 작곡을 평생하고 싶다는 생각이 들지 않았던 것이지요. 저의 경우 음악전문가로의 꿈이 있었음에도 불구하고 중간에 스스로에게 자문 과정에서 음악가로서의 진

로를 다시 생각해보게 된 것입니다.

마침 제가 유학한 곳이 조기교육으로 유명한 나라였고 재능에 대한 관심이 생기며 교육학으로 저의 전공을 변경하게 되었습니다. 그런 여정을 거쳐 현재는 숭실대학교 교육대학원에 부교수로 재직하고 있는 것이고요. 제 학부 전공이 작곡이고 교육학으로 변경한 상황이라 주변에서 전임교수가 되기 어렵다고 많이들 걱정하셨고, 실제로도 고생을 아주 많이 했어요.

음악 분야에서 Job을 얻을 수도 없고, 그렇다고 교육학으로 자리를 잡고 싶어도 제가 귀국한 당시만 해도 학, 석, 박 전공이 일치한 인재에 대한 선호도가 높았던 시기였습니다. 그러다 보니 제 나름대로 다른 분들이 인정할 수 있는 전문성에 대한 객관적 입증을 위해 더 많이 노력하게 되었고 그 과정에서 많은 연구에 도전하고 정부사업 연구과제 등을 수행하면서 현재 저의 주 활동분야라고 할 수 있는 융합교육을 찾아가게 된 것입니다. 즉 창작 분야인 작곡에서 시작해 교육학 분야에서 저만의 고유 영역을 찾는 과정에서 융합교육을 연구하게 되었고, 융합교육을 하다 보니 예술 속에 내재한 창의적 상상력과 표현의 가치에 주목하게 되었습니다.

우리나라의 경우 예술교육자들이 대체로 예술교육을 위한 교육으로서 악기교육이나 특정 예술분야 지식을 전수하는 활동을 주로 많이 하는 편입니다. 물론 최근에는 조금씩 변화하고는 있지만, 저처럼 예술을 매개

로 해서 창의성, 관계, 소통, 협업 등에 관해 연구하고 이러한 교육적 효과를 불러일으킬 교육을 실현하기 위한 연구는 상대적으로 매우 부족한 상황이었습니다. 이런 고민을 하다 보니 한국과학창의재단에서 STEAM 교육이라고 '과학기술과 예술융합 교육' 프로그램을 개발하는 연구의 책임자로 만 5년 정도 수행할 기회가 주어졌습니다. 다행스럽게도 평가자들이 일반교육학에서 출발한 프로그램들에 비해 예술에서 출발한 교육자였던 저의 다소 예술적인 융합적 시도로 개발된 프로그램에 대해 긍정적으로 평가해 준 사례들이 늘어가 최우수프로그램으로 선정되어 교사 대상 직무연수를 많이 수행하게 되었습니다.

이런 과정에서 예술을 매개로 한 창의융합교육을 연구할 역량 있는 학자 분들이 많이 늘어나면 좋겠다는 생각을 갖게 되었습니다. 아직은 많이 미력하지만 제 나름대로 저에게 깊은 영감을 주었던 예술의 교육적 가치가 많은 사람들에게도 의미 있게 공감될 수 있는 기회를 더 많이 만드는데 일조하고 싶다는 생각을 갖고 활동하고 있습니다.

Q2. 말씀처럼 교수님은 특별히 교수님의 생애사와 맞물려, 예술을 전공하셨음에도 교육학으로 심화하셔서 창의융합인재를 길러내고 사람의 성장을 돕는 일에 관심이 많으신 줄 압니다. 그 가운데 한 인간의 생애사적으로 문화예술(교육)의 가치를 어떻게 바라보시는지 고견 듣고 싶습니다.

A2. 예술은 자기 자신에서 나오는 능동적 '표현과 소통'이라고 생각해요. 따라서 전통적 예술 장르에 너무 얽매이지 말고 인간의 주관적 표현으로서의 다양한 예술에 대한 열린 접근이 중요하다고 봅니다. 예를 들어 외적으로 볼 때 과학활동인 것 같지만 예술적 표현이 이루어지는 사례도 있고, 예술활동 같지만 오히려 진정한 예술적 사유를 촉발하지 못하는 사례도 있을 수 있다고 생각해요. 그래서 저는 예술은 현재 우리가 나누어 놓은 전통적 예술 장르로서의 구분을 뛰어넘는 인간이 생각하는 다양한 감정, 생각 등 자기표현의 도구라고 생각해요.

예술이 인간에게 왜 중요하냐고 생각하냐면, 인간의 삶에서 교육은 단순히 지식을 누군가에게 전달하는 것으로 끝나는 것이 아니기 때문이에요. 어떤 교육적 지식, 행위가 각 사람에게 스며들 때 그 사람만의 만남의 접점이 있어야 하고 그 감정적 교감과 소통의 과정에서 예술적 사유가 발생한다고 생각합니다.

그러다 보니 예술은 있어도 되고 없어도 되는 게 아니라 예술적 사유, 즉, 자신의 자발성에서 출발한 감성적 '교감'과 창조를 이끌어 내는 과정이기에 모든 사람에게 필요하다고 생각합니다. 우리가 인지적 활동이든 정서적 활동이든 뭔가 어떤 활동을 수행할 때 우리 자신의 모든 생각과 지식이 살아서 움직이고 구체적인 소통을 일으키고 또 다른 창조적 탄생으로 표출되는 생명력을 갖게 되려면 인간 본연의 본성에 있는 자신의 내면과 만나는 작업이 이뤄져야 하기 때문이지요. 제가 얘기하는 예술적

사유는 무감각한 것이 아니라 감각적인, 느끼고 반응하는 생생한 감성적 교감의 작업인 것이죠. 그게 무용, 음악, 연극, 미술 등… 대중예술일 수도 있고요.

저는 그게 인간의 정서적인 참여라고 생각해요. 우리는 마음과 정서에 대해 과소평가하는 경향이 있는데, 결국 내면이 표출되는 정서적 참여가 바로 예술적 행위인 것이며 예술교육의 효과가 바로 이 정서적 참여에서 비롯된 것이 아닐까 사료됩니다. 우리는 흔히 예술을 위한 교육과 예술을 통한 교육으로 구분하곤 합니다. 예술교육을 위한 교육도 어떤 의미에서 예술을 통해서 얻는 것에 결국 포함된다고 생각해요. 예술 영역 안에서의 제한된 효과를 내기도 하고 초월한 효과를 일으키기도 하는데, 결국 예술은 인간의 정서와 인지에 매우 큰 영향을 준다고 생각해요.

예를 들어, 인지적 활동 과정에서도 예술가가 제대로 예술적 영향력(교육)을 미친다면, 다양한 표현을 촉발할 수 있어요. 주지적 교과에서는 허용이 안 되는 것도 예술은 가능하거든요.

예를 들어 과학에서는 '바다는 높은 염도로 인해 얼지 않는다'는 사실적 이론이 있지만, 예술표현 안에서는 얼마든지 꽁꽁 얼어붙은 바다, 핑크색 바다, 노란색 바다, 무지개 색 바다 모두가 가능하지요. 우리의 상상 안에서는 다양한 허용이 이루어지고, 그동안 전통적 인지의 시선에서는 상상하지도 못했을 전혀 새로운 것을 떠올리고 만들어내는 '창의성'에 영향을 주게 됩니다.

또한 기존 지식을 학습자에게 전달할 때도 마찬가지예요. 사람들은 각기 저마다 다양한 특성이 있어서 학습에 다가서는 접점도 차별화되어야 하므로 예술적 접근에 따른 '자발적' 체험과 인지적 부딪힘이 촉발될 때 진정한 학습이 이루어진다고 생각합니다.

'관계적' 측면에서도 예술적 사유는 정말 중요하다고 봐요. 예술에서는 각자의 표현을 시도하고 권장하기 때문에 맞다 틀리다가 아니라, 암묵적으로 '존중'이라는 전제가 깔려 있다고 생각합니다. 그렇기에 예술활동을 통해 상대에 대한 인정과 존중을 아이들이 배울 수 있다고 생각해요. 자연스럽게 서로의 관계가 만들어지고 서로 협업할 기회가 많이 생기는데, 예를 들어, 음악 같은 경우 합주, 합창이 바로 그것이며, 미술, 무용, 연극 등의 경우 공동작업을 통해 더할 나위 없이 누군가와 함께 하는 경험을 해볼 수 있다고 생각합니다. 이런 어우러짐을 통해 창의적인 완성체가 되는 것을 경험해보면 사회 속에서 진정한 관계맺음의 중요성을 자연스럽게 배우고 체화할 수 있다고 생각합니다.

이렇듯 문화예술은 인간 내면의 정서, 인지, 관계적인 측면의 성장을 촉발하는 가치가 있다고 봅니다. 또한 평생교육적 측면에서도 중요하다고 생각해요. 사람은 어느 정도 공부하고 마치는 게 아니라, 죽는 날까지 끊임없이 주변 사람 및 환경들과 소통하면서 살아가는데 인간의 평생 성장에 예술이 중요한 영향을 미친다고 생각해요. 누가 그러더군요. '젊었을 때는 과학을 먹고 산다면 나이 들어서는 예술을 먹고 산다'고요. 사

실적 지식이나 편리성만을 쫓는 게 아니라 점점 나이가 들어가면 자신의 삶의 의미를 찾아가기에 평생교육적 관점에서 예술이 상당히 중요하다고 생각합니다.

이렇듯 한 인간이 끊임없이 변화하고 소통하는 과정에서 그 힘을 어디서 얻느냐에 대해 질문해 본다면 저는 '어릴 때 예술적 표현의 경험'을 한 것이 그 사람의 평생 친구가 되고, '다양한 외적 환경 변화 속에서 자신을 가다듬고 추스를 수 있는 친구'가 바로 예술이라고 생각합니다.

Q3. 정리 감사드립니다. 그렇다면 본 연구는 태아/영유아, 아동/청소년, 성인(청년, 중장년, 신노년), 노인으로 생애주기를 바라보고 있어요. 혹시 교수님께서 생각하시는 생애주기 별 문화예술(교육)가치의 공통점과 차이점이 있을까요?

A3. 생애주기별 문화예술의 가치 면에서 차이가 분명히 있다고 봐요. 저는 그게 '나이' 보다는 '예술적 향유의 수준'으로 보는 게 더 적합하다고 봅니다. 왜냐면 우리가 특정 나이가 되었다고 해서 어떤 류의 예술활동을 선호한다고 일반화하기 어렵거든요. 예를 들어, 나이가 들어도 어린 아이처럼 어린 시절로 돌아가서 자유롭게 예술적인 표현을 하는 것에 대해 즐거움을 느끼는 사람이 있다면 나이가 어려도 취향이 매우 노숙하거나 역동적인 것을 선호하지 않는 경우도 있다고 봐요.

그러므로 예술활동을 시작하는 단계에 있다고 가정할 경우 나이보다

는 예술에 대한 호감, 선호도나 이해도, 향유, 공감, 참여, 의지가 교육 설계의 중요요인으로 간주되어야 한다고 생각해요. 물론 그런 측면에서 봤을 때 나이 역시 전혀 무관하다고는 볼 수 없지만, 단순히 나이만으로 교육의 내용과 방법을 구분 짓는 것은 무리가 있다는 의미입니다. 한편 생애적 문화예술설계 측면에서 나이와의 관련성이 전혀 없다고도 볼 수 없어요. 예를 들어, 아이들 같은 경우에는 다양한 사회적 경험이 풍부하지 않고 자기중심적이고 자신을 표현을 마음껏 하고 싶어 하는 단계이기에 예술활동 그 자체에 대해 '즐거움'을 느껴 보는 게 중요한 거 같아요.

예술을 통한 즐거움과 예술교육의 '정의적', '인지적', '기술적'인 측면이 있다면 정의적으로 경험을 많이 쌓게 해 어떤 것을 좋아하는지를 계속 탐닉하게 하는 게 어린 시절에는 더욱 중요하다고 생각해요.

사실 아이들에게 '예술적 태도'를 기르는 게 중요하지 않을까, 지식적인 부분이 중요하지 않을까 다양하게 생각할 수도 있는데, 태도나 인지, 스킬보다 어린 연령단계인 영유아기에는 많은 경험과 즐거움을 체험적으로 느껴볼 수 있도록 하고 그 체험을 토대로 스스로 어떤 미적 취향을 찾아가도록 하는 게 더 바람직할 것 같아요.

초등 고학년 정도 됐을 때는 어느 정도 지식과 스킬을 교육할 필요가 있는 것 같아요. 예를 들어 어릴 때 피아노를 배우다가 어려운 지점이 나와 포기를 했다고 봅시다. 그런데 어른이 되어 되돌아보면 '아 그때 좀 힘들더라도 참고 더 지속할 걸…'이라고 후회하기도 하거든요. 왜 그런 것

일까요? 전문적 지식과 기술을 배울 때는 대부분의 사람이 모두 힘들어합니다. 이 지점을 잘 통과해야 하기 때문에 교수자는 교수법에 대한 전문성을 갖추고 사용자(학습자)의 심리적 발달특성을 고려해 내용과 방법을 조절해 가며 즐겁게 배움 속으로 들어가도록 돕고 그 시기를 잘 이겨내도록 이끌어 주어야 하는데 실제 교육현장에서는 이러한 섬세한 지도가 잘 이루어지지 못하는 경우가 많습니다. 너무 어려운 기능을 학습자 상태는 고려하지 않은 채 일방적으로 강요하거나 의미도 모른 채 어려운 기능을 계속 반복하게 하는 일방적인 교육을 일삼는 경우가 있는데 이런 경우 많은 학습자들이 다음 단계로의 학습활동을 포기하게 되지요. 그래서 교수자가 전문적인 교수 스킬을 제대로 알고 잘 적용하는 것이 중요한 것 같아요. 이 부분에서 전문적인 조기교육이 너무 중요하다고 생각해요. 교수스킬이 중요한 거죠. 저는 개인적으로 창작을 고2 때 시작했거든요. 화성학, 음표, 피아노 시창청음 다 했었고요. 그런데 그 시기는 입시를 준비하는 단계였기 때문에 한꺼번에 휘몰아쳐 난이도가 높은 테크닉을 연마하지 않으면 안 되었던 거지요. 아무리 내가 작곡을 좋아하고 배워보고 싶어 부모님을 조르고 선택했기는 했지만 이렇게 휘몰아쳐서 음악적 지식과 기능을 암기하듯 하는 교육과정에서 배움에 대한 내적 흥미를 손상시키게 되었던 거지요. 또한 대학에 들어가서 보니 아직 고전음악도 제대로 체화하지 못한 나에게 바로 현대음악 작곡으로 들어가는 교육과정이 제시되더라고요. 여기서 어떤 개인적 선택의 기회도 전혀

없었습니다. 그냥 전공과정의 학년별 커리큘럼이 모두에게 똑같이 주어졌고 저처럼 제대로 준비가 안 되었던 학생들은 흥미를 잃게 되는 것이지요. 어쩌면 음악 콩쿠르에 도전했던 것도 내면에서 우러난 예술적 도전이라기보다는 '하나의 장애물 넘기?', '스스로에 대한 오기?' 같은 의미였던 것 같습니다. 실제로 제가 쓴 작품이지만, 저는 진짜 창작품이라고 생각하지 않았어요. 거의 대가들의 작품을 분석하고 흉내 냈던 모작에 더 가까웠거든요.

한편 유학 갔더니 현지의 교수님은 한국에서 제가 경험했던 방식처럼 가르치지 않으시더라고요. 하루 동안의 안부를 물어보시고는 "너는 요즘 무슨 생각을 많이 하니? 뭐가 재미있고 뭐가 속상하고 슬프니?" 라고 물으시더라구요. 러시아에서 유학을 했는데 차이코프스키가 1기로 졸업을 한 학교였습니다. 음악 분야에 아주 유서 깊은 명문 학교 중의 하나라고 볼 수 있습니다. 교수님께서는 수업시간에 제게 이런저런 얘기를 많이 하셨는데 "너의 삶에 대해 어떻게 생각하니? 그 느낌, 그 마음과 생각을 너의 음악으로 표현해 봐."라고 말씀하셨습니다. 그간 내 안에 잠자고 있었던 내면을 흔들어 주지 못했었는데, 이 교수님으로 인해 창작의 세계로 조금씩 나오게 된 것이지요. 이런 경험을 끌어 주는 교육자를 처음 만난 거예요. 이런 분들이 곳곳에 많이 있을 때 진짜 예술교육이 성공적으로 이루어지지 않을까 싶습니다.

제 스스로 느낄 때 이전에는 기본적 스킬을 이 아이가 가지고 있는지,

그걸 마스터 시키려는 목적으로 행했던 교육이었어요. 그래서 작품 속에 내가 아닌 '내가 아는 것'을 화려하게 막 집어넣고 알고 있음을 보여 주려는 교육을 받았던 것 같아요. 예를 들어, 제가 한국에서 대학교 3학년 때 전국 작곡대회에서 1등을 했던 적이 있어요. 기본 모티브(동기)를 제시하고 출전자들은 그 모티브를 발전시키는 대회였습니다. 이 대회에서 저역시 열심히 과제를 풀어냈는데, 제출할 때 다른 출전자들의 작품을 얼핏 볼 수 있었고 한 눈으로 봐도 매우 단순하고 평이한 작품들이었어요. 내심 좋은 입상을 할 수 있지 않을까 혼자 생각하고 있었는데 이게 웬일입니까? 평범했던 작품들 중의 하나가 최고의 상이었던 영예의 대상을 받게 되었어요. 저의 예상과는 너무 달라 도저히 이 이유를 질문하지 않고는 못 견딜 것 같아 시상식 마치고 정중하게 심사위원 중의 한 분으로 보이는 분께 다가가 여쭤보았습니다. '정말 죄송한 말씀인데, 대상을 받은 사람이 왜 대상감인지, 어떤 측면에서 그 작품이 훌륭한 것인지 여쭤봐도 될까요? 제가 볼 때 어떤 점이 훌륭한 것인지를 안다면 이후에 좋은 참고가 될 것 같아 여쭙니다.' 그런데 다행스럽게도 이 심사위원님은 저에게 말씀을 해 주셨습니다. '학생들의 곡은 곡이라기보다는 거의 문제집 보는 느낌이었다. 아주 화려하고 아는 것이 많은 것 같기는 하지만 결코 좋은 작품이란 생각은 들지 않았다. 그날 대회 과제는 아주 가벼운 모티브(동기)였는데, 그 원래의 모티브(동기)는 무시한 채 본인이 아는 것만을 진뜩 일방적으로 늘어놓은 상황이었기에 좋은 평가를 할 수 없었

다. 그에 비해 대상 수상자의 작품은 제시된 모티브의 특성을 아주 잘 살린 음악적인 곡이었다고 판단했다.'라는 답을 하셨어요. 저는 그때 정말 큰 깨달음을 얻었습니다. 그때부터 진짜 작품을 써야겠다고 결심하게 되었고, 유학을 떠나 보니 그 곳에서 진짜 예술적 표현에 대해 강조하는 교수님을 만나게 된 경우였습니다. 저 역시도 연령별 예술교육이 중요하다 생각합니다. 어린 시기에는 예술적 감수성에 보다 초점을 맞추다가 초등 고학년 시기부터는 좀 더 깊은 전문적 지식과 기술로 들어가는 게 좋다고 봐요. 다만 그 과정에서 전문가로 들어가는 아이와 예술 향유자가 되는 아이들의 선택이 있어야 하고, 참여내용에 대한 구분이 있었으면 좋겠어요. 무엇보다도 학습자의 상태를 고려해 속도에 맞는 적절한 완급조절과 진짜 내면에서 우러난 예술표현이 되도록 지도하는 것이 중요하다고 생각합니다.

만약 제가 작곡에 처음 입문하는 학생을 만난다면 너무 전문적인 것보다는 가볍게 자신의 이야기를 예술적으로 표현하는 활동을 하게 할 것 같아요. 아주 어린 아이라 할지라도 본인 스스로가 아주 심도 깊은 예술적 지식과 기능을 배우고 싶어 한다면 기꺼이 어려운 전문지식도 지도할 것 같습니다. 우리나라는 그간 너무 획일적으로 학습자에게 선택할 기회를 주지 않고 정형화된 예술교육 트랙만이 존재했기에 수많은 아이가 초기에 포기하는 사례들이 많았던 것 같아요.

제가 유학시설에 동유럽에 영피아니스트 국제 콩쿠르 심사를 하러 간

적이 있어요. 아주 어린아이가 매우 수준 높은 전문 연주곡을 치는 거예요. 초등학교 1학년이었어요. 근데 그 아이 선생님이 재미있는 말을 하더군요. 이 아이는 워낙 음악성이 좋아서 이 어려운 곡을 모두 듣고 익힌 것이라고 했습니다. 아주 어린 시기에 음악을 시작했는데, 청음실력이 아주 잘 발달한 아이였던 거지요. 그런데 워낙 음감이 좋아 자꾸 귀로 음악을 익히다 보니 초등학교 1학년인데도 불구하고 악보를 전혀 보려 하지 않고 독보도 할 수 없는 상태라는 것이었습니다. 저는 그때 깨달았지요. "아… 음악적 훈련에도 시기가 있고 방법도 중요하겠구나." 만일 특정 시기를 놓치면 이후 발달에 저해가 될 수 있기 때문에 체계적인 교육이 분명히 있어야 한다는 것이지요. 즉, 귀(청음) 훈련과 더불어 눈(독보) 훈련도 적절한 시기에 제공이 되면서 중장기적 예술활동에 필요한 전문기술을 체계적으로 계발해 갈 필요가 있다는 의미입니다.

한편 청소년 이후부터는 트랙이 선명해져서 예술가로 전수자, 향유자로 나뉘어서 학교교육(사회교육)과 전문교육이 서로 나뉠 때 서로 상생한다고 생각해요.

성인의 경우는 오히려 더 조심스러워야 하는 것 같아요. 이미 성인이 예술을 접하고자 하는 것은 아이들과 다른 의미라고 생각해요. 능동적 선택에 따라 진입한 경우라고 볼 수 있지요. 뭔가를 배우고자 하는 '의사'가 분명한 상태에서 온 것이므로 이런 단계에서는 학습자에게 '어떤 취지로 예술을 배우고자 하는지'를 직접 확인해 교수자와 학습자가 함께 배

움의 방향과 목표를 정하는 쌍방향 교육적 접근이 효과적이라고 봅니다. 어린아이들은 스스로에 대한 목적의식이 다소 명확하지 않을 수 있음에 비해 성인이나 노인은 학습자가 '배우고자 하는 취지'를 표현할 수 있기에 그것을 수렴한 상태에서 교습을 해야 한다고 생각해요.

노인도 일단은 '왜 예술활동을 참여하려 하는지, 왜 예술활동을 해야 하는지.' 등에 대한 물음을 던지며 각 학습자의 의사를 적극적으로 커리큘럼에 반영하는 것이 너무 중요한 포인트 같아요. 어린아이는 흥미와 참여속도 등을 고려해 교수자가 더 많이 커리큘럼 설계에 개입을 하고 학습자의 반응을 참고해 리드하는 것이 중요한 것에 비해 성인이나 노인은 쌍방향 디자인이 포인트예요.

한편 성인 노인을 가르치는 교수자는 학습 속도나 목표 도달면에서 어린 학습자들과 차이가 있음을 유념할 필요가 있을 것 같습니다. 아이들은 더 빠르게 도전하고 결과를 얻는 것을 좋아하다 보니 빠르게 속도를 내는 것이 중요한 포인트가 됩니다. 그런데 성인, 노인학습자들은 '배움의 의미, 효능감, 빠져듦'이 중요한 포인트가 되므로 스스로가 선택한 예술활동 속에서 많은 양이나 외적 도달도보다 오히려 예술활동 그 자체가 주는 의미, 깊이, 서로 함께 즐겁게 느끼고 교감하며 정서적 성취감을 느끼는 게 더 중요해서 속도와 분량 등의 조절 측면에서 차이가 있을 것 같아요. 예술활동을 대하는 학습자들의 몸과 마음이 다르기 때문이지요. 특히나 노인은 심리·사회적인 것도 클 거예요. 신체적 변화, 열정의 변

화, 심리적 변화가 크게 일어나는 시기니까요. 그래서 연령이 높아질수록 '심리적인 것', '치유적인 것'이 '기능적인 것'보다 더 중요해지는 것 같아요. 문화예술의 형태가 좀 더 '삶'과 어우러지는 형태로 변화해가야 하는 것 같습니다.

Q4. 생애주기에 따른 다양한 예술교육의 가치를 정리해 주셨네요. 마지막으로 교수님은 '사람을 살리는' 다양한 교육 콘텐츠 개발과 연구·보급에 대해 애쓰시고 계신 줄 압니다. 그중 대중적 콘텐츠 보급을 위한 유튜브를 통해 '인큐TV: 사람책모델학교' 등 현재 활동하시는 이야기와 교육전문가로서 독자들에게 하시고 싶으신 이야기가 있으실까요?

A4. 저는 최근 '사람책모델학교'라는 융합교육활동을 설계 및 운영하고 있어요. 말 그대로 사람이 책이 되는 위인 중심의 인문학+창의융합활동이에요.

저 개인적으로 내가 걸어온 길, 내가 제일 잘할 수 있는 것을 찾아가는 과정에서 수행하고 있는 프로젝트인데요. 저 자신을 돌아보니 창작에서 출발해 교육, 상담으로 제 학문 분야가 계속 확장되어 가더라고요. 그 과정에서 예술을 통해 좀 더 많은 사람들에게 '관계'적인 부분을 조력해 주고 싶다고 생각을 하게 되었습니다. 사람이 책이 된다는 뜻으로 위인들의 성장과정에 대해 소개하고 학습자들이 각 위인을 이해하는 심도 깊은

경험을 통해 스스로의 삶을 성찰하고 향후 삶의 방향을 찾아갈 수 있도록 돕고 싶다는 바람을 갖게 되었습니다. 꼭 아이만이 아닌 어른들도 내가 어떤 사람이 되면 좋겠다는 '롤모델'이 필요하지요. 저는 특히 교육학 중에서도 영재교육이 주 연구 분야이기 때문에 각 사람이 스스로의 잠재력을 발견하도록 돕기 위해 문화예술활동을 통해 '예술적 사유'를 하도록 돕는 프로그램을 개발하고 보급하려는 취지로 연구하고 있습니다. 저는 사람책인문예술활동을 통해 자신의 삶에 대해 성찰하고 다른 사람과 함께하는 예술활동을 통해 '관계'에 대한 이해를 돕고자 합니다. 예술교육자들이 기능을 가르치는 사람도 있지만 저처럼 자신과 타인의 관계를 되돌아보며 넓은 의미의 예술적 사유를 학교와 사회에서 경험할 수 있도록 조력하는 접근도 중요하다고 생각합니다.

저는 제자 재직하고 있는 숭실대학교 교육대학원 융합영재교육전공을 통해 '창의융합 예술교육자'들이 지속적으로 많이 배출되었으면 좋겠다는 바람을 가지고 있습니다. 그간 상당히 역량 있는 제자들이 배출되었고 아직 미력하지만 조금씩 각 분야에서 활동하는 모습을 볼 때 매우 큰 보람을 느끼고 있습니다. 다양한 곳에서 시대의 변화에 부흥하는 새로운 관점의 예술교육을 힘 있게 찾아가고 발전시켜나가는 많은 교육자들을 진심으로 응원합니다. 우리 숭실대학교 교육대학원 융합영재교육전공과 함께 연구하고 활동하고자 하는 분들은 언제고 연락주시면 성심껏 공유하고 함께하도록 하겠습니다.

 ■ 재능이 뭐지? 어린이를 위한 재능의 개념과 계발 중요성

 ■ 사람이 책이 된다고? 사람 책 모델학교

 ■ 인큐TV! 구독 좋아요 띵!

＊ 장시간 연구 · 현장활동 · 교수자로서 식견을 정리해 주시고 교수님
의 그간의 삶을 공유해 주셔서 감사합니다. 교수님의 행보를 응원드립니
다.

A: 네가 좋아하는 것은 무엇이니?

B: 저는 금수저가 되고 싶어요….

A: 아니 부러운 것 말고, 네가 좋아하는 것을 말해 봐.

B: 저는 말랑말랑한 엄마 살, 흙을 밟는 아침 등교시간, 옛날 노래 부르기, 떡볶이 국물에 튀김 같은 거요….

A: 그래… 너의 안에 꼬마가 너와 함께 말하고 싶어 하는 구나. 그 꼬마에게 물도 주고 햇살도 주고 말도 걸고 대화도 해 봐. 그렇게 너의 정서를 가꾸는 것이 곧 너의 인격이 될 것이고, 너의 자존감이 될 것이고, 우리의 공동체성이 될 것이야…. 생각과 행동이 일치되어 너의 삶이 된다면… 너의 삶이 시가 되는 것이란다. 멋지지 않니? 네가 한 편의 시가 되는 것.

위 이야기는 내가 한 학생을 만나 실제로 우연히 했던 대화이다.

우리의 일상이 예술이 될 수 있을까? 예술적인 삶이란 과연 무엇일까?

일상의 모든 순간을 예술적이라고 할 수 없지만, 일상 중 예술적 순간은 분명히 있다. 우린 때론 '와~ 예술이다', '예술적인데?'라는 말을 사용하곤 한다. 그것은 바로 일상적 찰나에서 '아름다움'을 마주할 때 하는 말이다.

실제로 사람은 행복에 대해 끊임없이 상고하고, 또 행복한 삶을 위해 노력한다. 저마다의 행복은 다르지만 자신이 생각하는 행복을 위해 살아간다. 그런데 재미난 사실은 우리가 아름다움과 교감할 때 굉장한 행복을 느끼고, 행복을 얻는다는 점이다. 그렇다면 이 아름다움의 실체는 무엇인가?

기존의 '아름다움'이 '美'의 영역이었다면 문화예술과 일상이라는 가치가 만나 인간의 삶의 다양한 희·노·애·락 등의 정서와 인간의 복잡다단한 삶의 양식이 예술로 인정되며, 모든 인간은 예술적 삶과 창의적 삶을 살아갈 수 있는 존재인 것이다. '요람에서 무덤까지…' 인생의 찰나가 모아져 하나의 완성된 아름다움에 대한 경험을 하고,[15] 인간의 경험은 많은 경우에 때때로 불완전하며 매우 산만하고 분산되어 있다. 그러나

15) 인간의 경험은 많은 경우에 때때로 불완전하며 매우 산만하고 분산되어 있다. 그러나 이러한 경험과 반대로 제대로 과정을 따라서 잘 진행되는 경우도 있다. 그런 경험의 끝은 단순한 정지 상태가 아니라 완성의 단계에 이르게 된 것이다. 이러한 경험은 전체가 하나로서 통일성을 보이고 그야말로 한 사람의 삶에 의미 있는 경험으로의 사건이 되는 것이다. 듀이는 이와 같이 융합된 통일체적 사건을 "하나의 경험을 가지는 것"이라고 하였다 샤갈은 그러한 '하나의 잘 완성된 예술적 경험'을 가지는 것의 중요성을 강조하였다. 전문 예술인, 예술교육가, 예술경영인들은 이러한 경험을 늘리기 위해 예술교육의 중요성을 삶에서 언급하였다. 그리고 우리 모두가 그러한 문화예술교육 경험을 통해 예술가가 될 수 있다고 말했다.(본문 '2.4 예술경험과 문화예술교육의 중요성'에서 발췌)

이러한 경험과 반대로 제대로 과정을 따라서 잘 진행되는 경우도 있다. 그런 경험의 끝은 단순한 정지 상태가 아니라 완성의 단계에 이르게 된 것이다. 이러한 경험은 전체가 하나로서 통일성을 보이고 그야말로 한 사람의 삶에 의미 있는 경험으로의 사건이 되는 것이다. 듀이는 이와 같이 융합된 통일체적 사건을 "하나의 경험을 가지는 것"이라고 하였다. 샤 갈은 그러한 '하나의 잘 완성된 예술적 경험'을 가지는 것의 중요성을 강조하였다. 전문 예술인, 예술교육가, 예술경영인들은 이러한 경험을 늘리기 위해 예술교육의 중요성을 삶에서 언급하였다. 그리고 우리 모두가 그러한 문화예술교육 경험을 통해 예술가가 될 수 있다고 말했다.(본문 '2.4 예술경험과 문화예술교육의 중요성'에서 발췌)

그 경험은 여러 시행착오 끝에 예술적·창의적 삶이 되고, 나 자신이 보이고, 타인이 보이고, 우리가 보이고, 사람과 삶이 보이기 시작하며… 그 삶에 다시 문화예술이 흐르는 좀 더 윤택한 삶을 살아갈 수 있음을 이야기하는 희망의 글이다.

이 책을 통해 예술의 개념 및 유기체적 삶 속에서 예술의 가치를 살펴보았고, 다양한 생애주기에 따른 문화예술교육과 예술경험의 사례와 전문가 인터뷰를 통해 현장의 간접경험을 할 수 있었다. 또한 편의성을 고려한 QR코드를 활용해 관련 영상자료 등 다양한 정보를 담은 것에 의미

가 있겠다. 더불어 기존의 인간의 생애주기를 영양학적, 의학적 영역으로 바라봤다면 한 개인의 삶과 생애에 관심을 가지고 그 안에서 정서와 심리의 중요성을 연구한 것에 의의가 있다. 그리고 그간 정서나 예술은 한 개인의 단위가 아닌 국가나 시대사조와 같은 거대 단위로만 얘기가 되었다. 이제 한 개인의 삶과 생애에 관심을 가지고, 그 안에서 정서와 심리도 중요시돼야 한다고 생각한다.

이러한 차원에서 본 책은 예술이라는 소재와 한 개인(사람)의 삶이 만났다고 생각이 든다. 일종의 시도겠다. 이 시도를 통해 조금이나마 우리의 삶이 문화예술과 가까워지기를, 그 삶을 통해 의미 있고 윤택한 정서를 실제로 누리기를, 예술을 근간으로 나와 너와 우리가 연결되기를 바라며, 숨겨진 나의 가치를 찾고, 발견하고, 꺼내는 계기가 되길 바란다. 본 책이 그 단초가 되어주기를 소망해 본다.

이 책을 덮을 때 인간은 모두가 창의적 습관과 예술성을 지닌 존재로 인식하며, 호모헌드레드 시대, 생애주기를 거치를 우리네 삶에 예술이 주는 다채로움과 삶이 주는 예술적 나이 듦(becoming)에 대해 분투하고 누리길 기대해 본다.

감사의 글

본 출판물은 예술이 삶과 일상에 스며들기 위해 고민한 그간의 연구와 현장경험, 문화예술교육 전문가들의 내러티브(이야기)를 담아낸 것입니다. 학계와 현장계의 대화를 시도한 '가벼운 연구서'라고 생각해 주시면 감사하겠습니다.

저의 소중한 첫 책『삶이 사랑한 예술』출판물을 음으로 양으로 지원해 주신 미다스북스 대표님과 명상완 실장님과 편집, 진행해주신 선생님들께 깊이 감사드립니다. 바쁘신 가운데 인터뷰 응해주신 이경숙, 손준형, 최광운, 최지영, 김현주 선생님, 태진미 교수님께 감사드립니다. 저를 연극의 세계에 입문시켜 준 연극부 'HERO' 친구들, 늘 내 편이 되어 주는 나의 학창시절 벗들, 뜻 있는 배움의 길을 함께하는 든든한 길 벗 아씨들 연구회, 예술로커뮤니티씨어터, 모드니연구회 그리고 사랑하는 제자들 감사드립니다. 그분 안에서 서로의 비빌 언덕과 기쁨이 되어 주는 홍퓨어, 가을여행길, 더함 외국어팀, 정재훈 강미선 목자님 비롯 배봉산숲길 가교가 있어 참 위로가 됩니다. 말씀으로 영육의 길잡이가 되어 주시는

존경하는 김회권 목사님과 사모님, 더불어 함께 유해동 목사님과 고부자 사모님 그리고 유석진 간사님 비롯, 수고해주시는 사역자분들께 감사드립니다.

예술가에서 학자가 되기까지 좌충우돌 가운데 학문의 길로 인도해 주신 김재범, 이수희, 김석호 교수님, 늘 힘이 되어주시는 김지안, 김향미, 이병준, 가두현, 홍유진, 마수현, 김세훈, 김인설, 윤용아, 故공성훈, 김세훈, 한준, 안현정, 장유정, 이의신, 심숙영, 양정무, 심상민, 김시범 교수님들과 현장에서 예술의 사회적 역할의 중요성을 새겨 주신 김병호 대표님께 누구보다 감사드립니다.

저의 학문의 근거지가 되는 한국문화예술교육학회 선생님들과 진승현 회장님, 정재형 교수님, 오세곤 교수님, 한국지역문화학회 임원진 교수님들과 구문모 회장님, 한국문화교육학회 민경훈회장님과 교수님들, 한국문화산업학회 박종삼 이사장님과 이영민 회장님과 임원진 교수님들, 한국질적연구학회, 한국교육연극학회, 남북문화예술연구회, 현대북한연구회 선생님들까지 모두 학제 간 연구로 현장계와 학계의 대화를 꾸준히 시도하심에 존경을 보냅니다. 계속해서 함께 뜻과 마음을 모아가길 바랍니다.

다시 한번 저와 인연이 된 사랑스런 제자들과 제자 선생님들께도 이 자리를 통해 고마움 전합니다.

특별히 전환의 시대, 변화도 수고도 많은 시점, 작지만 소중한 책이 나

오기까지 배려해 준 사랑하는 우리 가족과 사랑스러운 딸 시온이, 채온이에게도 고맙습니다.

이 모든 분들 덕분에 학문의 길, 교육자의 길, 기획자의 길을 걷고 있습니다. 존경과 감사의 인사드립니다.

마지막으로 저를 위해 늘 기도해 주시는 분들과 늘 신실하신 나의 주 예수님께 감사드립니다.

참고자료

국내 단행본/보고서

김무길 저(2014), 『존듀이 교육론의 재조명』, 한국학술정보.

김재환(2020), 『오지게 재밌게 나이듦(일용할 설렘을 찾아다니는 유쾌한 할머니들)』, 북하우스.

거창문화예술교육센터(2008), 『학교문화예술교육 지도메뉴얼』, 연극과 인간.

구재옥 외(2019), 『생애주기 영양학』, 파워북.

그린, 맥신(Greene, Maxine) · 문승호 역(2017), 『블루기타 변주곡』, 커뮤니케이션 북스.

글레이져, 에드워드(Glazer, Edward) · 이진원 역(2022), 『도시의 승리: 도시는 어떻게 인간을 더 풍요롭고 더 행복하게 만들었나?』, 서울: 해냄.

데이비드 커틀러(David Cutler)(2019), 80개의 창의적 나이 듦 프로젝트와 함께하는 세계일주, 주한영국문화원.

데이비드 재럿 저 · 김율희 역(2020), 『이만하면 괜찮은 죽음』, 윌북.

랍 포브스 저·최린 역(2019),『일상이 예술이다』, 페이퍼스토리.

루이즈 애런슨 저·최가영 역(2020),『나이 듦에 관하여』, 비잉(Being).

르페브르, 앙리(Lefebvre, Henri)저· 양영란 역(2011),『공간의 탄생』, 에코리브르.

마크 아그로닌 저·신동숙 역(2019),『노인은 없다』, 한스미디어.

미하이 칙센트미하이(2003),『창의성의 즐거움('창의적 인간'은 어떻게 만들어지는가)』, 북로드.

민들레 편집실(2005),『대안학교 길라잡이』, 민들레.

박종호 저(2016),『예술은 언제 슬퍼하는가』, 민음사.

빅토리아 D.알렉산더 저· 최샛별·한준·김은하 역(2010),『예술사회학』, 살림.

우치다 다쓰루 저·김경옥 역(2013),『하류지향』, 민들레.

우치다 다쓰루 저·박동섭 역(2012),『교사를 춤추게 하라(당신과 내가 함께 바꿔야 할 교육이야기)』, 민들레.

우치다 다쓰루 저·김경원 역(2014),『혼자 못 사는 것도 재주(리스크 사회에서 약자들이 함께 살아남는 법)』, 북뱅.

우치다 다쓰루 저·박재현 역(2015),『배움은 어리석을수록 좋다(수업론: 난관을 돌파하는 몸과 마음의 자세)』, 샘터.

우치다 다쓰루 저·김경옥 역(2016),『어른 없는 사회(사회수선론자가 말하는 각자도생 시대의 생존법)』, 민들레.

이대영(2018),『스토리텔링의 역사』, 커뮤니케이션북스.

이혜영·황준성·강대중·하태욱(2009),『대안학교 운영 실태 분석』, 한국교육개발원.

에릭부스, 일상(2017),『일상, 그 매혹적인 예술』, 에코의서재.

에릭 메이젤 저·조동섭 역(2007),『일상 예술화 전략』, 마음산책.

서울대학교 사회발전연구소 기획·이재열 외 지음(2015),『한국 사회의 질: 이론에서 적용까지』, 한울 아카데미.

존 듀이 저·박철홍 역(2016),『경험으로서 예술1』, 나남.

존 듀이 저·박철홍 역(2016),『경험으로서 예술2』, 나남.

주상윤(2007),『창의적 발상의 원리와 기법 : 당신의 두뇌를 업그레이드하라』, 울산대학교출판부.

정성희(2006),『교육연극의 이해』, 연극과인간.

태진미(2011),『매력전쟁의 시대 창조예술로 Plus하라』, 생각나눔.

파블로 엘게라(2013),『사회참여 예술이란 무엇인가』, 열린책들.

한국인격교육학회(2010),『인격과 교육사이의 파열음』, 양서원.

JW. 크리스웰 저 ·조흥식 외 역(2010),『질적 연구방법론: 다섯가지 접근』, 학지사.

W. 타타르키비츠 저·김채 역 (1986),『예술개념의 역사』, 열화당.

한국문화예술교육진흥원(2014),『2014 소년원 학교 문화예술교육 효과 분석연구』, 한국문화예술교육진흥원.

한국문화예술교육진흥원(2018), 『2018 문화예술교육 효과분석연구』, 한국문화예술교육진흥원.

국내 학술지

김인설·박칠순·조효정(2014), 「예술가인가 교육가인가?: 문화예술교육사 국가자격증 취득희망자의 정체성에 관한 현상학적 연구」, 문화경제연구, 17(2), p.185-216.

김인철(2014), 「공교육 안에서의 예술교육, 무엇을 위한 교육인가?」, 청소년 문화포럼, 38, p.149-155.

신재한(2014), 「창의·인성 함양을 위한 박물관 교육 방안 탐색」, 한국예술연구, 9, p.207-230.

심성보(1996), 「한국 대안학교 운동의 현황과 과제」, 교육사회학연구, 6(2), p.173-202.

안지언(2019), 「유기체로의 도시: 도시재생으로 문화도시사업에 관한 탐색적 연구」, 상품학연구, 37(4), p.71-78.

안지언·이병준(2020), 「'진지한 여가' 담론의 관점에서 바라본 노인여가교육의 미래방향 탐구」, 문화예술교육연구, 15(4), p.277-295.

안지언(2013), 「지역문화예술공간으로서 예술촌에 관한 탐색적 연구-'커뮤니티 비즈니스'적 관점을 중심으로」, 문화예술교육연구, 11(5), p.1-30.

안지언 · 김보름(2018), 「문화적 도시재생으로 협력적 거버넌스의 가치와 인식에 대한 질적연구: 성북문화재단 공유원탁회의화 신림예술창작소 작은따옴표 사례를 중심으로」, 인문사회21, 9(4), p.349-364.

안지언 · 김재범(2016), 「문화적거리가 문화예술교육효과에 미치는 영향—새터민 청소년의 문화충격을 중심으로」, 문화예술교육연구, 11(5), p.1-30.

안지언 · 이수희 · 김재범(2017), 「문화적 감성에 근거한 사회통합정책으로서의 다문화주의 예술교육의 필요성」, 글로벌문화콘텐츠, 26, p.89-114.

안지언(2015), 「대안학교 문화예술교육의 실제와 그 가치의 인식에 관한 질적 연구: 인천 대안학교를 중심으로」, 인문사회21, 20(1), p.61-86.

안지언(2020), 「포스트 코로나시대: 문화예술교육을 통한 여성의 사회재진출 가능성 연구」, 모드니 예술, 17, p.19-31.

안지언(2023), 「팬데믹(전환과 위기)시대, 공연예술 기획의 방향성 진단 연구」, 문화예술융합연구, 4(1), p. 43-55.

안지언 · 김향미(2022), 「미술관교육에서의 시니어 문화예술교육 활성화를 위한 '창의적 나이 듦' 개념 고찰」, 한국융합학회지 11(4), p.269-282.

안지언 · 오세곤 · 이선영(2022), 「학교문화예술교육에서 대상별 특징에 따른 범주화와 개별화에 관한 연구」, 모드니 예술, 19, p.1-31

오은혜(2013), 「듀이(John Dewey) 경험적 예술론에 관한 예술교육의 담론과 시사」, 문화예술교육연구, 8(1), p.61-76.

이선영 · 안지언(2022), 「듀이의 질성적 사고와 그린의 상상력으로 본 융

합학문으로 문화예술교육의 학문적 가능성과 방향성연구」, 교육문화연구, 28(3), p.155-175.

이송하 · 안지언(2019), 「50+세대의 융복합 문화예술교육 가치와 의의에 관한 질적연구」, 한국과학예술융합학회, 37(1), p.194-209.

이병준(2008), 「문화적 기억과 문화교육」, 문화예술교육연구, 3(1), p.53-68.

이민정 · 최규일(2015), 「생태적 관점에서 본 현대교육의 문제점과 대안」, 교육사상연구, 29(2), p.129-148.

임부연(2005), 「아름다운 학교에 대한 미학적 탐구: 심미적 학교 개혁을 위하여」, 교육 학회지, 43(4), p.111-140.

최진경 · 안지언(2022), 「전업 예술인이 생각하는 예술(藝術)의 가치 탐색 및 예술인 복지법에 관한 인식 연구」, 문화산업연구, 22(1), p.119-130.

태진미(2011), 「창의적 융합인재양성, 왜 예술교육에 주목하는가?」, 영재교육연구, 21(4), p.1011-1032.

국외문헌

Amiabile, T. M.(1999), "Motivation and creativity. In R. J. Strenberg (Ed.)", 『Handbook of creativity』 pp. 297-312, New York: Cambridge University Press.

Clawson, H. J & Coolbaugh, K.(2001), 『The Youth ARTS Development project』, OJJDP Bulletin: U.S. Department of Justice.

Dewey, J.(1934), 『Art as Experience』, New York: Penguin Books. 1934.

Dewey, J.(1997), 『Experience and Education』, New York: Touchstone. 1997.

Ekman, P.(2003), 『Emotions Revealed: Recognizing Faces and Feelings to Improve.

Communication and Emotional Life』, New York: Times Books.

Glatthorn, A.(1975), 『Alternatives in Education』, Michigan: Dodd, Mead & Company.

Osman, K.(2006), "Critical thinking attitudinal profile of the Malaysian science student teachers: Implication towards teacher education", 『The Korean Journal of Thinking & Problem Solving』, 16(2), p.29-43.

Wakefield, J. F.(2003), "The development of creative thinking and critical reflection: Lessons from everyday problem finding. In M.A. Runco (Ed.)", 『Critical creative processes』 pp. 253-272, Cresshill, NJ: Hampton Press.

인터넷 검색

'[최성재 서울대 명예교수의 100세 시대 생애설계] 생애주기란 무엇인가?(7)'

http://senior.mk.co.kr/cp/newsview.php?sc=80500002&cm=%C0%BA%C5%F0%20%C4%AE%B7%B3&year=2019&no=911047&relatedcode=&mc=B (2020.10.20. 검색)

"0세도 공연 보러가요!" 베이비드라마, 성장 예술을 말하다

http://www.babytimes.co.kr/news/articleView.html?idxno=28923 (2020.11.10 검색)

[100세 인간] ③ "어떤 노인으로 살 것인가"…4가지 노인의 유형

https://www.yna.co.kr/view/AKR20220819091300055 (2022.09.01. 검색)

생애주기별 '서울 문화예술기관' Map

■ 서울 문화예술기관

◎ 집필 기한 제한으로 '서울' 지역에 한해 문화예술기관 정보를 제공
드리고자 합니다. 이 부분은 국내 서울 지역에 밀집된 문화예술시설의
현황이기도 하며 한계이기도 합니다. 추후 과정을 통해 지역적 보완 및
발전을 하고자 합니다.

◎ '아동청소년/50+/노인/전 생애'로 문화예술기관 연령을 지정해 분
류했습니다. 이는 연구가의 '조작적 정의'가 있었음을 말씀드립니다. 본고
는 기존 생애주기별 문화예술기관 현황 정리가 전무후무했음을 고려하여
특성이 두드러지는 아동청소년/50+/노인 세대를 중심으로 정리 후, 기
타 예술 창작과 향유가 가능한 기관을 '전 생애'로 통합 명칭하였습니다.